Leaves
Publishing

根　以讀者為其根本

莖　用生活來做支撐

葉　引發思考或功用

果　獲取效益或趣味

旅遊任我型

李明川 著

愛麗絲 IRIS

旅遊任我型

作　　者：李明川

出版者：葉子出版股份有限公司

發行人：賴筱彌

總編輯：賴筱彌

企　　劃：陳裕升・汪君瑜

責任編輯：林淑雯

美術編輯：而立廣告設計

封面設計：而立廣告設計

印　　務：黃志賢

地　　址：台北市新生南路三段88號7樓之3

電　　話：(02)23635748　傳　真：(02)23660313

E-m a i l：service@ycrc.com.tw

網　　址：http://www.ycrc.com.tw

郵撥帳號：19735365　　戶　名：葉忠賢

印　　刷：鼎易印刷事業股份有限公司

法律顧問：北辰著作權事務所

初版一刷：2004年5月　　定　價：新台幣280元

I S B N：986-7609-16-6

總經銷：揚智文化事業股份有限公司

地　　址：台北市新生南路三段88號5樓之6

電　　話：(02)23660309

傳　　真：(02)23660310

旅遊任我型／李明川著.

初版.--台北市：葉子, 2004〔民93〕

　面：　公分.--

　　ISBN　986-7609-16-6（平裝）

　　1. 旅行─手冊，便覽等等

992.026　　　　　　　　　93000597

親愛的明川：

　　恭喜你出書啦！還記得我剛出道的時候，第一本雜誌通告就是你幫我化的妝。轉眼之間三年就這樣過去了！一直以來我們在工作上還是都有機會碰面，每次也都覺得好開心！你時常邊工作邊「說、學、逗、唱」的精采演出常讓我笑到不行，實在強力推薦你去演偶像劇啦—主角旁邊那個負責擠眉弄眼又裝狠的惡婆婆，哈哈哈！

　　還有，每次聽feifei（我公司的宣傳兼明川好友）說你們又去了日本、去了紐約、去了哪裡哪裡……我都覺得好棒喔！我想這麼多旅行血拼的經驗，你自封為「Tokyo-er」、「Soho-er」（哈哈哈……笑死我了！）真的一點都不為過！希望下次有機會可以跟你們一起去！最後，還是恭喜你囉，「玩」以致用，把這些獨門旅行秘技公開分享給大家！

2004 Jan.　in S'ore

我認識的李明川真是個「貴族」！

怎麼說是貴族呢？這不是說他多有錢或多驕縱，而是把一些很平凡或很平常的生活都弄得很有品味，或是弄得很有個人風格！像我很少看他穿名牌或把自己弄得高不可攀，他一直都是那麼有親和力，那麼地純樸實在，但看他在媒體上發表專業意見的時候又變得很權威的感覺！我常說他根本就是一個明星，上媒體的頻率高得嚇人！

從他口中聽到的旅行總是很有趣，很有他個人的風格，我想連旅行都可以搞得很有感覺，真的不太容易！當然從他這本書中都可以看出個端倪，我知道明川每次出國都是很有主題的，不論是逛街血拼之旅；或者是東南亞體驗放鬆之旅；又或者密集通告旅行……等，聽他說這些旅行經驗，都會讓我們很有畫面，彷彿自己也一起出了國一樣！

事實上從他書中也可以發現原來我也跟大家一樣，在旅行當中忽略了很多該注意的事情，包括整理保養品時，只記得要分裝卻忘了其實該注意的是保養品的功能，每次出國總覺得保養品特別無效，原因就出在一般出國時，皮膚的狀況特別容易產生變化！還有原來「改妝」這麼容易，只要三兩下就可以輕鬆變妝——這對很多年輕女生出國期盼有豔遇的確很受用！

當然同樣留著「貴族」血液的我，也期許自己要像明川一樣，找出自己的一套方法去旅行！不過在出發之前，我要先看看這本書，然後沙盤推演一下，等到下次回來的時候可要跟他來個大比拼！而如果你也想要成為「貴族」的一員，不妨也好好仔細地看看明川的這本書囉！包準你受益良多。

藝人推薦・潘瑋柏

　　我覺得一個成功的造型師，不是只把好看的衣服帶來給藝人穿而已，而是要能了解藝人的喜好、身材優缺點……這除了要細心，還要有耐心跟專心。

　　跟明川認識、工作差不多有兩年的時間，我覺得他是個「萬能大師」：不但會化妝弄頭髮，還會服裝造型，而且他是一個寶里寶氣的人，跟他工作從來不會覺得無聊，因為他總可以在大家最累的時候跟大家嘻嘻哈哈，當然他也是一個很細心的人，常常在工作的時候提醒我要怎樣又怎樣，是我見過最能跟藝人及工作人員溝通的造型師，他總是可以很輕易地就說服我穿上我以為我並不合適的衣服，恐怖的是往往會有意外的驚喜！當然當我跟他意見不同的時候，他也都能很有耐性地聽我意見，然後在最短的時間內做修正跟調整！這樣的工作態度會讓大家都很放心，因為明川絕不會給大家出狀況！

　　當然除了聽從造型師的建議之外，我自己對於服裝造型也有我自己的想法，我自己的穿衣風格是比較輕鬆自在，並不會一味地跟隨流行，因為流行趨勢潮流是死的，而自己是活的，覺得可以穿出自己的型比穿什麼品牌來得重要，這次明川出這本旅遊造型書，除了介紹服裝搭配還加上他自己的一些生活經驗，讓我對他更是刮目相看，原來他不只單單是個造型師，更是一個生活大師！發現原來出門旅行也是一件很值得學習的大事，從打包行李到整理衣服都有一套方法，對不同的情境所搭配的服裝也都讓我嚇了一跳，原來旅行也可以這樣唷！

　　我只能說，我對他，無可挑剔。哈哈哈！

2004

李明川 · 自序

　　每個人都曾經夢想過自己可以環遊世界！當然我也是。
尤其當我不管是為了工作或者是自己出國旅遊，世界各地跑來跑去之後，更加奠定我以後一定要環遊世界的夢想！我還記得小學的時候，作文課裡總有一篇會寫到類似「我的夢想」或「我的志願」之類的，十之八九的男生會說想當飛行員，而大部分的女生就會想著要當美麗的空姐，所以其實人們無時不刻想飛的心在很小很小的時候就醞釀發酵著！

　　當然隨著世界地球村跟國際觀的日益開放，出國旅行或是留學，不再是遙不可及的事情，根據統計，每年出國觀光人數是逐年遞增，這就表示我們國人對於出國旅遊的重視程度是愈來愈強，但是每次當我在機場看到大家大包小包毫無系統的行李，以及很多人邋遢不堪的裝扮，總是心想……會不會因此到了國外的海關，讓那些審查證照的海關職員都以為咱們台灣民眾都是這樣？於是讓我興起要做一本跟旅遊有關的造型書，讓我跟更多的人分享我自己的旅行經驗。

　　我的這本書呢，就是要教大家如何在旅遊時也都能美美帥帥的，姑且不論要多講究，但基本的國際禮儀以及因時或因地制宜的服裝造型總是讓人留下好的印象，尤其是給國外友人，如此還可以人人都兼做國民外交呢！這本包含服裝造型、化妝保養、如何打包行李還有如何選擇旅行用品等，都能讓你既輕鬆簡便，又能兼顧流行性跟整體感，誰說出國旅行一定穿得很隨便？誰說出國旅行就不能仔細做好保養？誰說旅行用品一定要用旅行社附贈的單調旅行袋？這本《旅遊任我型》包準讓你物超所值，不但能學會打理造型還能要旅行的時候，更能隨時說走就走！

當然基於我的專業與工作經驗，書中有很多跟大家不一樣的方法跟見解，也希望大家不吝指教！最後的流行朝聖城市是要讓大家知道跟時尚潮流最重要的幾個地方，讓大家也多所了解，透過我為大家挑選的品牌更能突顯出品牌與城市的連結性，讓大家在認識品牌的同時也能跟時尚風格能有所結合，也可以就此培養屬與自己的時尚態度。

　　最後不免再跟大家分享屬於我自己的流行觀，那就是「流行是一種生活態度」，因此不論是什麼時候都要讓自己有自己的特色！

2004. 1

TRAVEL WITH STYLE 目 錄

CONTENT

What to Wear ?
穿什麼？ 14

飛機上	16
逛街時	22
名勝古蹟	28
餐廳	34
戶外拍照	40
PUB及其他夜店	46

What to Use ?
擦什麼？ 52

飛機上的保養	56
眼睛周圍	57
兩頰位置	59
唇部周圍	61
手部分	63
基礎保養	64

How to Make Up ?
化什麼？ 66

基本妝	68
粉底	69
線條	71
色彩	73

變妝

自然亮麗妝	75
閃耀明眸妝	79
媚惑雙眼妝	81
性感紅唇妝	83

What to Take ?
帶什麼？ 84

選購指南	85
大型行李	87
中型行李	89
小型行李	91
隨身行李	93
隨身收納用品	94
打包行李	96
出發前的準備	97
回程時的收納	98

Where to Buy ?
買什麼？ 100

法國巴黎－CHANEL	102
英國倫敦－Pringle Scotland	108
義大利米蘭－DOLCE & GABBANA	114
美國紐約－DONNA KARAN	120
日本東京－Yohji Yamamoto	126

後　記 132

附錄／廣告	
Boots	134
Le Bags行李箱（折價券）	138

What to Wear ?

穿
什麼？

　　隨著國民所得升高，以及國人日益提升的國際觀，使得「旅遊」變成現代人最基本的休閒活動，而「旅行」不但可以讓身心得到紓解，更可以增廣見聞、開拓視野，所以儘管旅行前有很多很多瑣碎而且煩人的準備工作，但大多數的人仍然抵擋不了旅遊的魅力，然而要擁有一趟愉快的旅程是一門頗大的學問，當然只要你事前準備做得夠充足，玩起來就會更盡興，當然等你回國後也不會有太多的遺憾。而「服裝」是行前準備行李當中很重要的一個環節，但也最令人感到頭痛，相信很多人都曾經有過這樣的經驗，就是在出國前一晚還在苦惱要帶些什麼行李？不然就是準備要出門了還在家裡手忙腳亂……，大部分的人在出國的時候都會選擇穿著輕便的衣服，甚至有些人是以一套衣服打天下，等到在名勝古蹟拍照留念，回來欣賞照片時，才發現：「啊！我怎麼穿的那麼隨便，每天都長一模一樣？」又或者到正式的餐廳用餐卻穿著休閒服；到郊外踏青卻穿著西裝……等。大家出國旅行總是不因時因地穿著，讓外國友人啼笑皆非。

　　因此，在這個單元裡將告訴大家怎麼樣在旅途中做最適合的裝扮，讓你不論是在紐約的自由女神前，或是澳洲雪梨大劇院中都能夠成為眾人注目的焦點，當然也能讓你明白在你的行李裡有什麼是缺一不可的服裝或配件，更重要的是要提醒大家，在適當的時間跟地點穿著適當的服裝是國際禮儀，更是提升國家形象的最好方法。

ON THE BOARD
飛機上

我想所有的旅遊玩家都知道,坐飛機就要選擇最舒適的服裝,因為一上飛機通常至少要坐上個把鐘頭,如果穿著的衣服不能讓你很輕鬆自在的話,那簡直就是活受罪!

　　或許有些人會想說自己都難得出國了,當然要穿得漂漂亮亮。但你要知道畢竟坐飛機並不是在走秀,如果為了一時愛美而穿上一些讓人拘謹難受的衣服上飛機,還自以為這樣可以吸引他人目光的話,只怕到時候坐一趟飛機下來,苦的可是你自己,更可笑的是可能因此遭人側目、讓人指指點點呢!

　　根據本人長時間往返各地工作的經驗,我坐飛機時通常都會選擇較輕鬆的搭配,像是先穿一件短袖棉質T恤,然後再視季節變化加穿衣服,因為棉質T恤既舒服又保暖,夏天的時候只要稍微披上飛機上的毛毯就能讓你直接進入夢鄉,冬天的時候又可以直接加上其他衣服且不會讓你顯得笨重臃腫!至於很多人會選那種以為會很舒服的針織類衣服,像這種容易引起煩人靜電的衣服,我就完全不建議大家穿著,尤其是那種容易過敏的人來說,更是盡量避免穿著,不然一趟飛行下來,你可能會因此搔癢難耐地抓狂。

　　另外,在款式方面,男生部分我建議上半身可以穿著連帽型的厚T恤或POLO衫,因為這類型的衣服織法密、比較保暖又好穿脫;褲子的話,我覺得寬鬆的休閒褲、運動褲、還有近年超流行的絨布褲,不但能讓你在飛機上活動方便又舒服。至於女生的部分,普遍選擇的款式比較多,我個人就很推薦所謂「彩排服」,什麼是「彩排服」?大家平時在一些娛樂新聞當中會看到女星們在做一些演出彩排時那種類似成套的運動服,也就是能展現曲線的合身棉質上衣加上運動褲、甚至彈性好的長裙等是我稱之為「彩排服」,當然另外像是一件式的連身裙裝也是不錯的選擇,不但可以穿著舒適又能兼具時尚感。而在顏色方面,我建議深色系,因為深色系的衣服比較不容易看出來髒污,所以如果你在飛行途中遇到不穩定的氣流時也不用擔心飲料灑出來時會弄髒衣服!最後,在這兒還是要特別提醒大家,上飛機時一定要多帶件薄上衣、外套或大披肩之類的,因為很多人都心想上飛機後再跟空服員要件毛毯就妥當了,但是要知道世事難預料,如果你今天剛好碰到旅遊旺季,環繞在你周圍的全是旅行團或者是搭機的人一多,你就算要用搶的也都不一定搶得到半條毛毯,所以通常我建議大家還是寧可自己多做準備,以備不時之需。

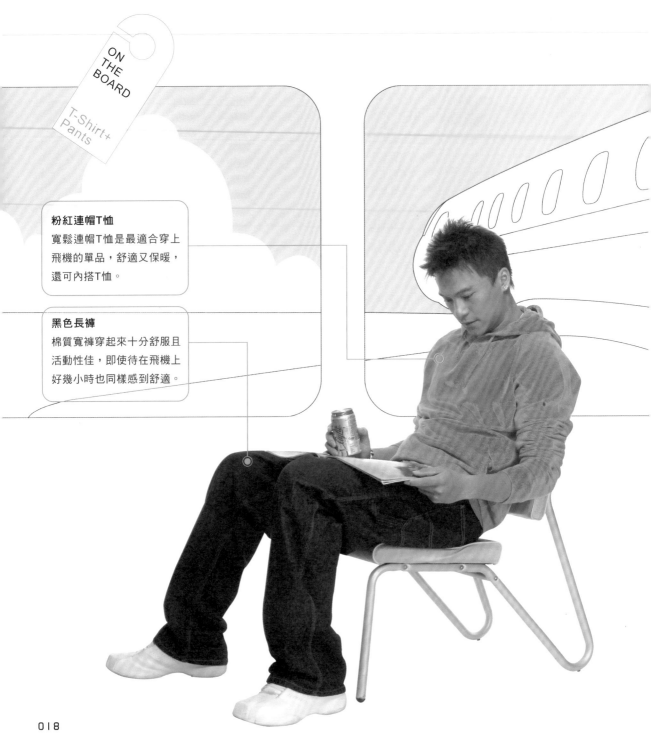

粉紅連帽T恤
寬鬆連帽T恤是最適合穿上
飛機的單品，舒適又保暖，
還可內搭T恤。

黑色長褲
棉質寬褲穿起來十分舒服且
活動性佳，即使待在飛機上
好幾小時也同樣感到舒適。

1

飛機上不可或缺的連帽外
套，睡覺時可將帽
子拉上以免著涼。
/BENETTON

2

類似棒球
衣造型的
紅色T恤
，感覺活
潑有精神。
/BENETTON

3

寬鬆舒適的T恤，最
適合在飛機上穿
著。
/SISLEY

4

經特殊洗色處理
的運動褲，穿
起來舒適又搶
眼。
/DIESEL

5

深色系長褲比較不
怕髒，對外出旅遊
的人來說很方便。

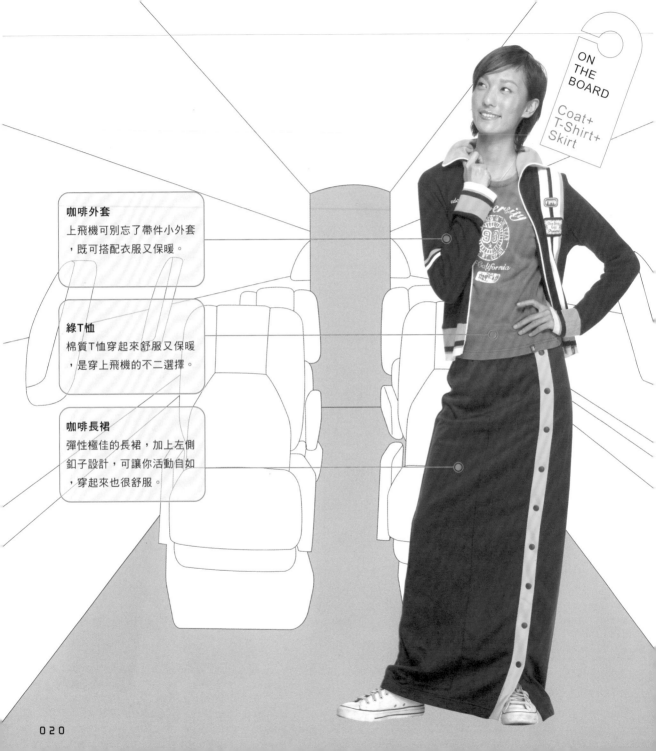

咖啡外套

上飛機可別忘了帶件小外套
，既可搭配衣服又保暖。

綠T恤

棉質T恤穿起來舒服又保暖
，是穿上飛機的不二選擇。

咖啡長裙

彈性極佳的長裙，加上左側
釦子設計，可讓你活動自如
，穿起來也很舒服。

1

超亮眼的V領合
身上衣，搭配
牛仔褲就很
好看了。
/ killah

2

腰部和袖子的特
殊設計，增
添了幾分女
人味。
/ DIESEL

3

搭配性強且保暖的
深灰藍色連帽
外套。
/ DIESEL

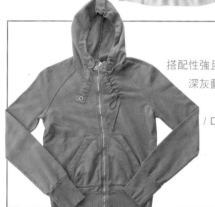

4

棉質高領T恤
十分保暖，加
上對比的圖案
後顯得個性
俏皮。
/ MISS SIXTY

5

誰說登機時只能穿
的輕便，迷彩圖紋
長裙讓你舒適又
有款有型。
/ DIESEL

6

穿上舒服的鮮紅色長褲，
保證你是機上最搶眼的
一位。
/ DIESEL

到了國外，往往是大家展現購物慾望的時候，我周遭就有不少朋友是屬於那種在國內毫無物慾的人，但是只要一到了國外就會馬上變成閃靈刷手，不論看到什麼大大小小的東西他都會想買，一副好像如果不買就對不起自己似的，而且通常是不買則已、一買驚人，相信這樣的人在你我身邊也絕對不在少數。

　　首先當然要先考慮到「方便性」，何以見得呢？買衣服時通常都要不停不停地試穿，才知道究竟合不合穿、好不好看，而這個時候，方便穿脫就變成是一件極為重要的事。不如我就先以比較容易產生消費行為的女性同胞來說：我建議「三件式穿法」也就是上衣加上小外套再加上裙或褲，因為這樣不管你是要買上衣、褲子或是外套，都可以讓你很快速地穿脫才決定是否適合，對於那種要掌握購物時時刻刻的人來說，這簡直就是最佳選擇，想想看：如果今天要買褲子，只要雙腳一套，就可以馬上看到穿著的樣式，是不是就不會再覺得試穿很浪費時間？而在上衣的部分，我建議穿著有前扣設計的，因為這樣的設計可以讓你隨性穿脫也不怕把臉上的妝給弄花了。至於下半身部分，除了輕便的長褲之外，也可以選擇穿裙子或洋裝，不過特別不要選那種拉鍊在後面的，因為這樣會影響方便穿脫！

　　此外，「可搭配性」也是你決定穿什麼去逛街的一大重點，因為當你在選購試穿的同時，就必須想到搭配的問題，所以不管是男生或者是女生，穿「每人好幾件，漂亮好搭配」的牛仔褲就是不錯的選擇，而且在經過親自試穿比較之下所選購的衣物，通常會比較有價值且實用性高。而如果你是前往屬於乾燥氣候的地方旅行，記得千萬不要穿著毛衣去逛街，寧可裡頭多穿幾件，再穿一件大衣，才不會因為室內空調的問題讓你一直產生靜電，這樣就會干擾到你逛街的雅興。還有綁帶的鞋款也盡量避免穿著，如果試穿過程當中一直穿穿脫脫，保證你不一會兒就覺得人快瘋掉了。

　　但話又說回來，除了好穿好脫，顧慮搭配性，「整體感」也是不能輕忽的，逛街雖然是以方便舒適的打扮為主，但也別過於隨性變成了隨便，有很多人在出國的時候都是一個邋遢模樣，我就常在想，這些型男型女在國內也是人模人樣，怎麼一出國就變了一個人？這樣不只自己失態，甚至還有辱國家形象呢！所以我深深覺得就算出國也都要堅持完美！另外，也提醒準備要大肆血拼的人，隨身攜帶購物袋，除了環保概念之外，也省得你大包小包，在地鐵上惹人側目！這可是我切身經歷，那種被竊竊私語的感覺實在不太好！

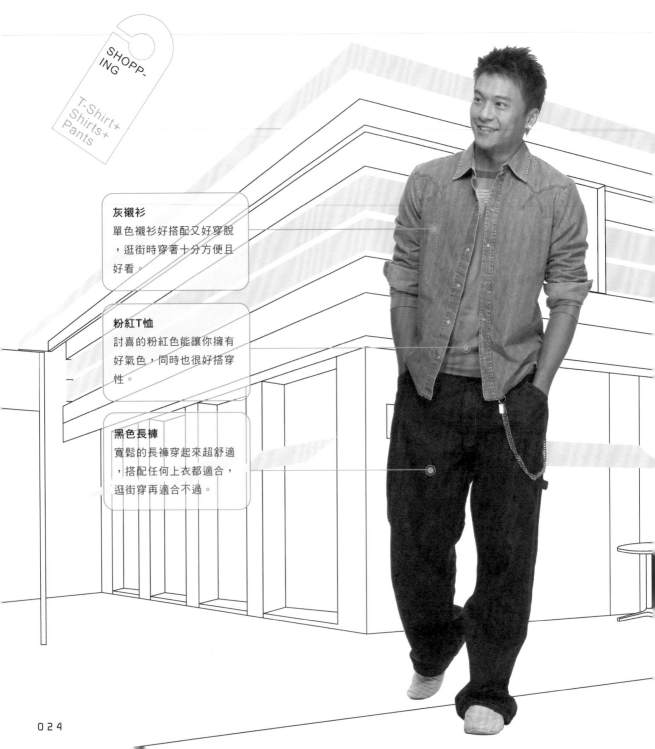

灰襯衫
單色襯衫好搭配又好穿脫
，逛街時穿著十分方便且
好看。

粉紅T恤
討喜的粉紅色能讓你擁有
好氣色，同時也很好搭穿
性。

黑色長褲
寬鬆的長褲穿起來超舒適
，搭配任何上衣都適合，
逛街穿再適合不過。

1

可正式可休閒的短袖襯衫，實穿性極高。
/DIESEL

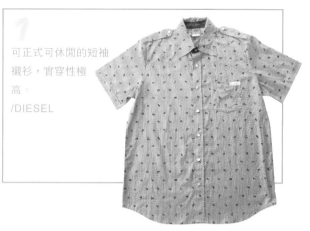

2

簡單大方的條紋襯衫，不管過多久都不會退流行。
/SISLEY

3

針織毛袖設計有別於一般牛仔外套，也更加保暖。
/SISLEY

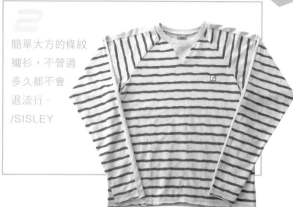

4

褲管兩側的設計增加豐富性，而絨布材質舒服保暖。
/DIESEL

5

穿搭性很高的顯眼橘紅色襯衫，可內搭T恤或毛衣
/55DSL

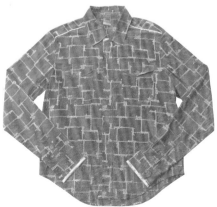

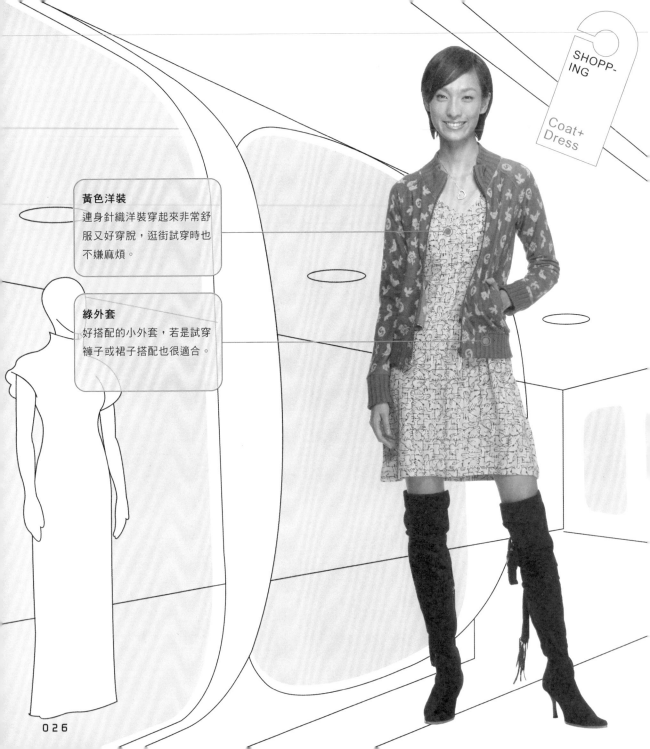

黃色洋裝

連身針織洋裝穿起來非常舒服又好穿脫,逛街試穿時也不嫌麻煩。

綠外套

好搭配的小外套,若是試穿褲子或裙子搭配也很適合。

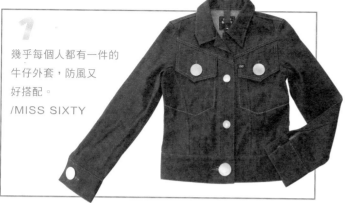

1

幾乎每個人都有一件的
牛仔外套，防風又
好搭配。
/MISS SIXTY

4

牛仔褲可說是萬用的搭配單品，穿它去逛
街準沒錯。
/MISS SIXTY

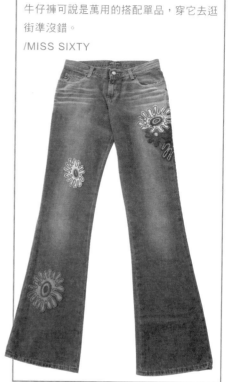

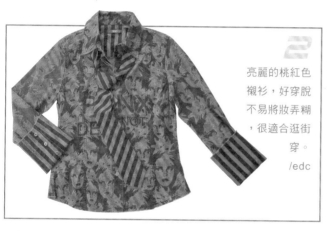

2

亮麗的桃紅色
襯衫，好穿脫
不易將妝弄糊
，很適合逛街
穿。
/edc

3

棉質背心透氣好穿，
就算逛街一整天也
十分舒服。
/MISS SIXTY

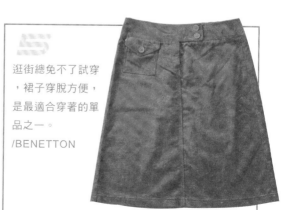

逛街總免不了試穿
，裙子穿脫方便，
是最適合穿著的單
品之一。
/BENETTON

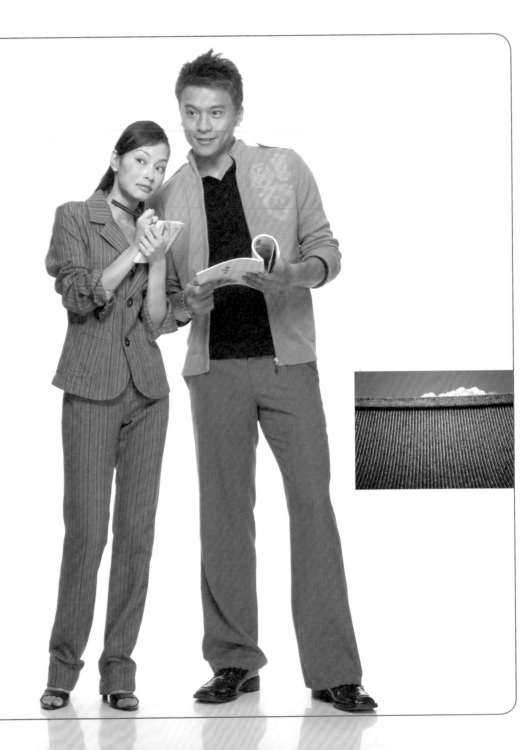

　　其實不管是跟團或自助旅行，總免不了會到當地著名的博物館或歷史古蹟參觀，一方面可以多了解其他文化背景或者是風土民情，也可以因此幫助融入當地生活，以免犯了一些不知道的禁忌；同時，也能多聽多看多學、增加人生閱歷，甚至於可以親眼印證以前在書本上所學的東西。

　　為了配合給人附庸風雅感覺的博物館或歷史古蹟，我建議穿著以端莊為主，才不會與環境格格不入。在顏色方面，中性色調如咖啡或卡其色系；或是像無色彩的黑白灰都是不錯的選擇，這些色系給人典雅莊重的感覺，和所謂的名勝古蹟的調性比較相符，可免除你在穿著選擇上的疑慮。而款式方面，我建議男生可選擇穿針織上衣或襯衫，這樣會顯得比較有質感，且兼具男性魅力；女生的話，褲裝裝扮會讓人覺得非常俐落有型，就是不錯的選擇，又或著你也可以穿著有領的上衣搭配比較正式的褲子或裙子，也會顯得十分端莊大方。總之，到這類場所，你也許不用穿得十分正式，但是絕對不能穿得隨便，簡單素雅、給人端莊的感覺就是穿衣的原則，這是個人形象的表示，也是對其他參觀者的尊重。

　　要特別注意的是，到了這類附庸風雅的場合，千萬別穿的太過休閒，尤其最好別穿運動服，這樣會給人不禮貌、不受尊重的感覺外，有很多博物館或表演中心是完全不允許穿著非正式服裝入場，而在這種行程裡，也不適合穿得少少美美的，因為這不是PUB、海邊，你的好身材請留到適當的地方再好好展露吧！另外還有一類名勝古蹟是屬於尋幽探訪型的，譬如說是金字塔或鄉間小道之類的，像這類型的行程可能要考慮的是衣服的「排汗性」，因為這種行程大多要用一步一腳印的方式體驗，所以衣服的透氣度變得格外重要，市面上有一些專業登山或戶外的服飾專賣店都有很多的選擇，在參觀比較的同時要注意透氣度、排汗效果，更重要的是重量，因為行進走路最怕衣服太重，所以材質變成這類型服裝的採購重點。

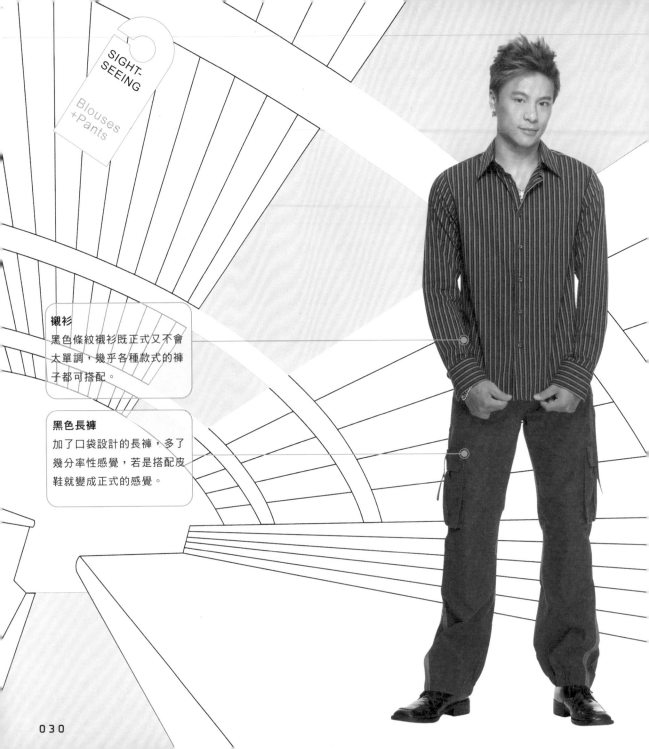

襯衫
黑色條紋襯衫既正式又不會
太單調，幾乎各種款式的褲
子都可搭配。

黑色長褲
加了口袋設計的長褲，多了
幾分率性感覺，若是搭配皮
鞋就變成正式的感覺。

1

大地色系針織外套
給人舒服自在的
感覺，簡單大方。
/BENETTON

4

有點休閒又不失正式的牛仔直筒褲，
可穿搭性很高。

2

白色底加上彩
色條紋圖案，
亮眼但不招搖
，適合參觀博
物館穿著。
/ENERGIE

3

帶有些許民
族風味道
的圓領襯
衫，很具
個人特色。

5

絨質的西裝外套
，可內搭襯衫或
針織衫，都很適
合。
/DIESEL

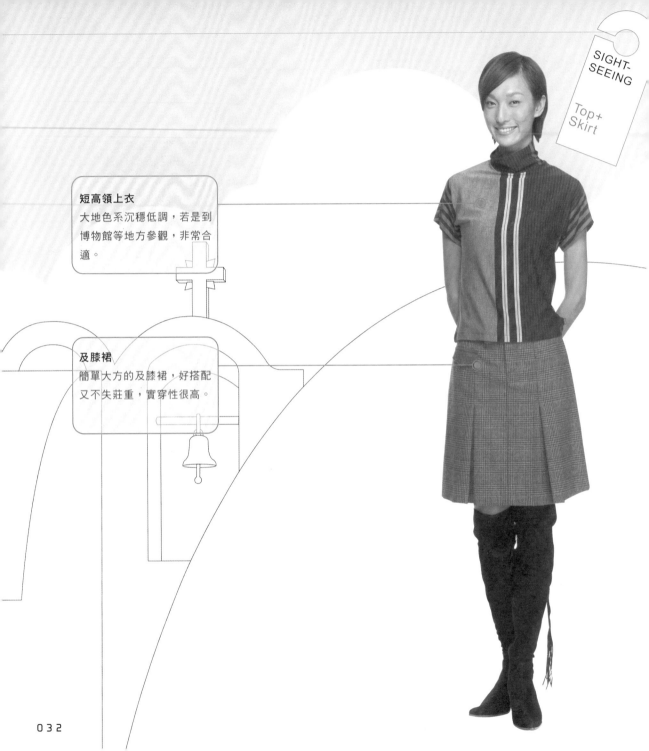

短高領上衣

大地色系沉穩低調，若是到
博物館等地方參觀，非常合
適。

及膝裙

簡單大方的及膝裙，好搭配
又不失莊重，實穿性很高。

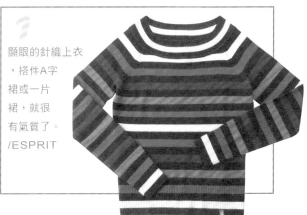

顯眼的針織上衣，搭件A字裙或一片裙，就很有氣質了。

/ESPRIT

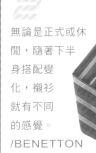

無論是正式或休閒，隨著下半身搭配變化，襯衫就有不同的感覺。

/BENETTON

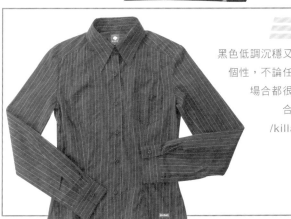

黑色低調沉穩又有個性，不論任何場合都很適合。

/killah

磚紅色的牛仔西裝外套，搶眼又有個性。

/DIESEL

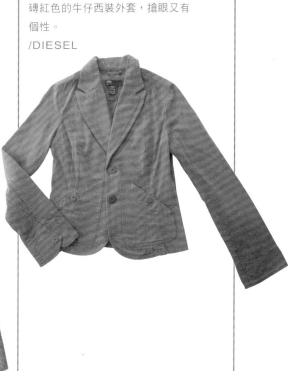

牛仔裙可說是萬用的搭配單品，穿它去逛街準沒錯。

/MISS SIXTY

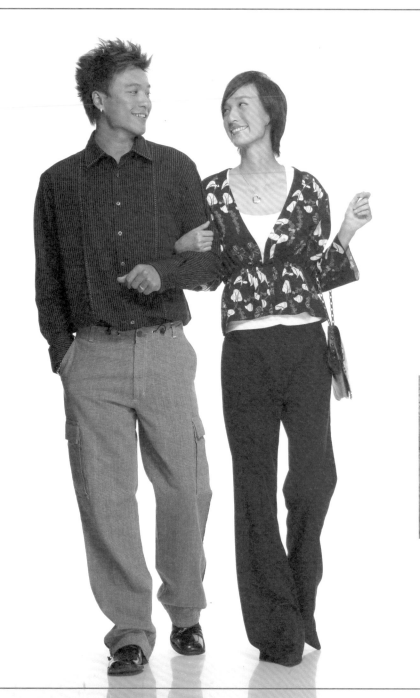

DINNING
餐廳

　　到了國外旅行，勢必不能錯過當地的美食料理啦！因為從吃就可以了解當地人的飲食習慣，更能大快朵頤一番，可說是旅途中的人生一大享受。然而享受美食固然重要，一些用餐的禮節（如服裝）也不能忽略，免得丟臉丟到國外。如果是到一般餐廳的穿著，通常別過於邋遢即可，這裡我要說的是到正式的餐廳用餐；以及到外國朋友家中作客，怎麼打扮會比較恰當。

　　一般來說，餐廳不是個爭奇鬥艷的場所，所以可千萬別穿著顏色過於花俏的服裝，或是剪裁複雜、層層疊疊、披披掛掛的衣服，想出風頭到最後卻又變成了超級花瓶，不但用餐時非常不方便，搞不好還會不小心因此出糗！因此高雅的黑色是最安全的選擇，加上黑色非常好搭配，如果你還摸不著頭緒要穿什麼，選穿黑色準沒錯。另外，簡單大方、富設計感也是考量的重點之一，雖然說上大餐廳吃飯要穿的正式，但是也可以穿得有型、有品味。在材質方面，如果是男生的話，我會建議穿著硬挺材質的服裝，這樣可以充分顯露出男性特有的英挺氣質，像是休閒式西裝就是很好的例子；而女生我則是建議選穿柔軟材質衣服，展現迷人柔美的女性特質，像是細肩帶連身洋裝等。

　　由於到正式餐廳用餐不適合穿著太亮眼、花俏，所以可以考慮配戴上有亮度的絲巾、手環、項鍊等小配件，補足服裝顏色過於單調的問題，同時還有畫龍點睛的效果，也會讓你看起來更有整體感。可別小看這些小配件，只要多點巧思，小兵也能立大功，保證讓你輕鬆贏得讚賞。而如果你今天到了國外，恰巧國外友人邀你到他家作客，除了記得要帶個小禮物當作回覆邀約的禮貌性回禮，最好先搞清楚朋友家裡的環境，甚至家庭成員，因為這攸關著服裝的風格，另外外國朋友家裡常有一些主題聚會，參加之前也務必要搞清楚所謂「dressing code」才不會突搥地亂穿一通。

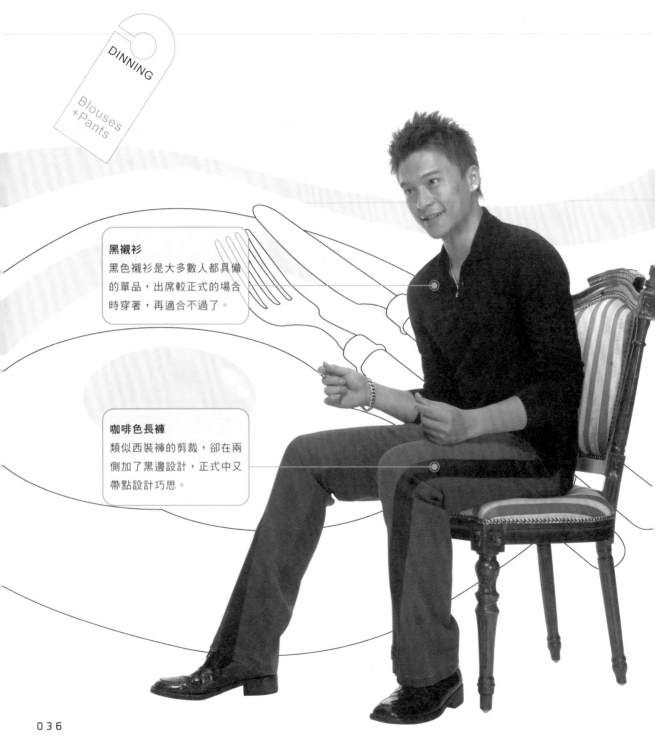

黑襯衫

黑色襯衫是大多數人都具備
的單品，出席較正式的場合
時穿著，再適合不過了。

咖啡色長褲

類似西裝褲的剪裁，卻在兩
側加了黑邊設計，正式中又
帶點設計巧思。

1

白色給人正式清爽的感覺，到餐廳用餐是不錯的選擇。/
ESPRIT

2

黑色條紋襯衫，搭配單色領帶或花領帶都很適合。
/BENETTON

3

如果出席正式場合，西裝當然是最佳選擇。
/BENETTON

4

黑色高領套頭毛衣，搭配西裝褲正式，搭牛仔褲又變得休閒。
/ESPRIT

5

黑色西裝褲是最好搭配的，各種深淺色襯衫都適合。
/BENETTON

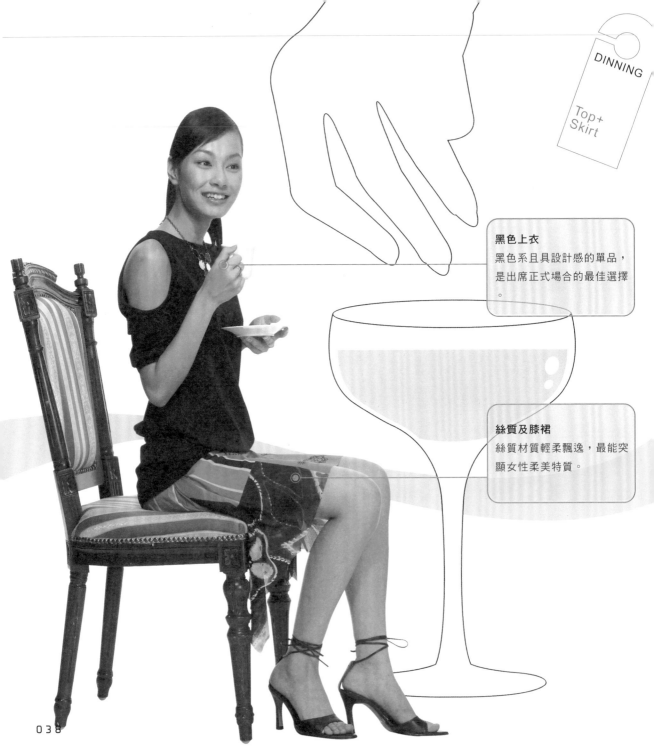

DINNING

Top+
Skirt

黑色上衣
黑色系且具設計感的單品，
是出席正式場合的最佳選擇
。

絲質及膝裙
絲質材質輕柔飄逸，最能突
顯女性柔美特質。

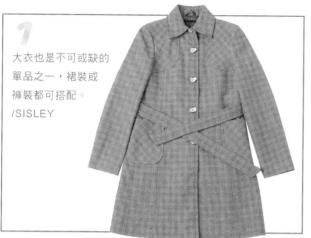

1

大衣也是不可或缺的
單品之一，裙裝或
褲裝都可搭配。
/SISLEY

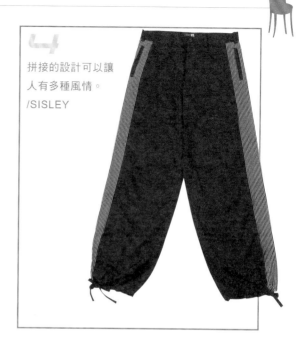

4

拼接的設計可以讓
人有多種風情。
/SISLEY

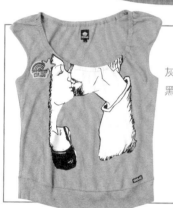

2

灰色底加上俏皮圖案，搭配
黑色一字裙或西裝褲，有型
又不失正式。
/killah

3

金色直條圖紋讓裙子看來更
加貴氣華麗，適合穿於正
式場合。
/SISLEY

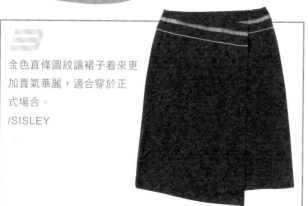

5

褲腳抓縐是近年
受歡迎的設計，
既流行又正式。
/ESPRIT

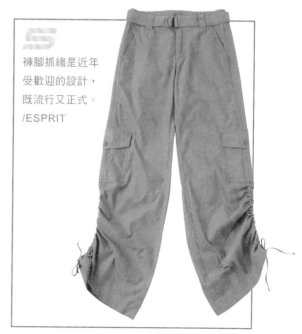

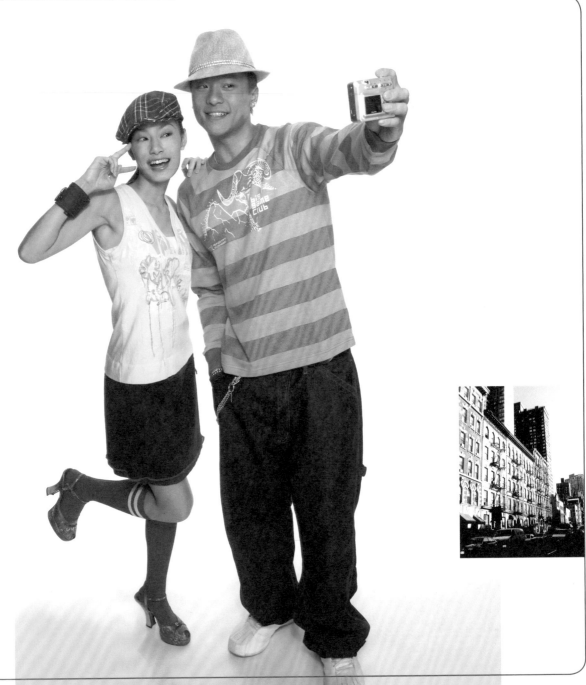

OUTDOORS
戶外拍照

　　既然是到戶外拍照，當然要將自己最美最帥的一面留作紀念啦！尤其是因為行程安排、場所不適合，可能有些準備好的漂亮衣物，忍了好幾天都派不上用場，又或者有剛剛血拼來的炫麗服飾，這個時候都可以大秀特秀一番了。

　　好不容易出國拍照，不論你是哈日族、哈韓族、嘻哈幫，又或者你是個時尚一族，擁有當季最炫、最IN的服飾，儘管放心穿出自己的風格、秀出自己的創意。特別是顏色鮮豔、款式設計特別的服飾，通常都十分上相！所以最適合拍照了，既然難得出國！可別穿得一副寒酸樣，跟平常在家沒兩樣，甚至更離譜得是有些人嫌麻煩，竟然想用一套衣服走天下，回到國內，別人看了照片也搞不清楚你到底去多久。其實，就把自己當成MODEL或明星，打扮得光鮮亮麗，盡情的展現自己又有何不可。不必太在意別人的眼光，把自己打扮的漂漂亮亮，拍下你美麗帥氣的一面就對了。

　　而除了自己喜好的流行裝扮外，我還建議大家可以配合當地特殊的流行文化，做些適合的特殊裝扮，像是到日本，你可以嘗試穿穿和服；到夏威夷，穿上草裙或性感迷人的比基尼泳裝；到英國，男生也可以試試穿裙子的打扮啊！平常沒機會嘗試的裝扮，都可以入境隨俗的穿著打扮，這樣會讓當地人覺得倍感親切，增加和別人的互動，也為自己留下與眾不同的難忘記憶。

　　還有呀！大部分的朋友在國外留影時，都會流於以背景為主景，人物不是小不拉嘰就是模糊不堪，當然也基於這個理由，我會強烈推薦衣服顏色可以鮮豔一點，這樣才不會被淹沒在風景當中，當然也順便跟大家經驗分享一下就是我通常拍人物時都以半身或最多七分身為主，因為你拍了張大山大水的美景照，而你杵在照片的小角落，有時想想還真沒意義呀！所以如果真要拍風景就完全拍風景就好，如此一來就兩全其美了！

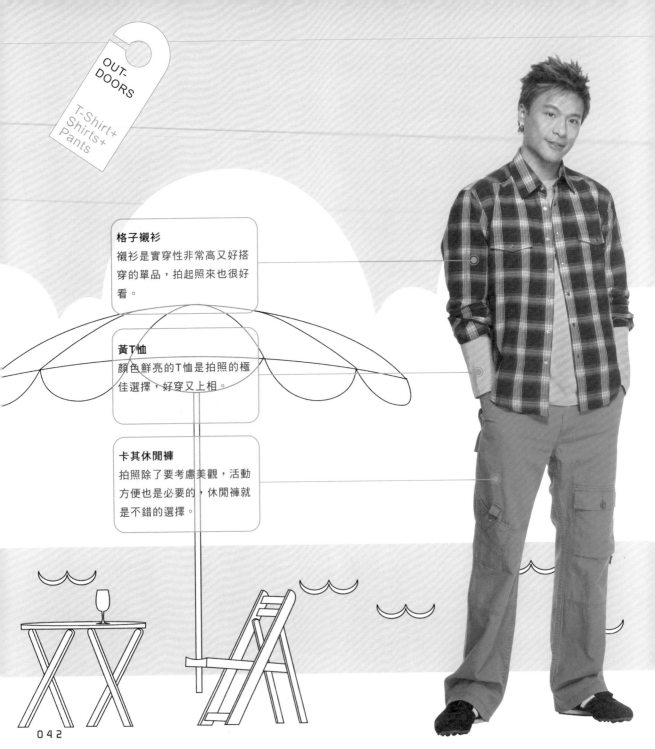

格子襯衫
襯衫是實穿性非常高又好搭
穿的單品，拍起照來也很好
看。

黃T恤
顏色鮮亮的T恤是拍照的極
佳選擇，好穿又上相。

卡其休閒褲
拍照除了要考慮美觀，活動
方便也是必要的，休閒褲就
是不錯的選擇。

1
鮮亮的黃色非常
引人注意，拍
起照來絕對上
相。
/BENETTON

2
格子襯衫用途多
，可單穿還可
內搭T恤，實穿
又好看。
/BENETTON

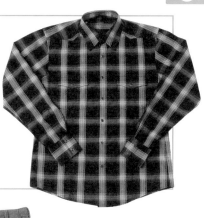

3
亮眼的橘色搭條
紋圖保證讓
你醒目又帥
氣。
/DIESEL

4
卡其休閒褲好看好穿，讓
你拍照時行動方便。
/ESPRIT

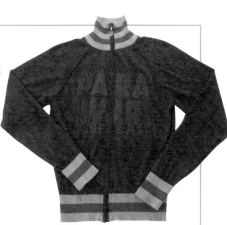

5
近年來運動風大
行其道，這款
帥氣的外套絕
對使你看來個
性十足。
/DIESEL

6
口袋和兩側條紋增添設計
感，能充分表現你的個
人魅力。
/BAITER

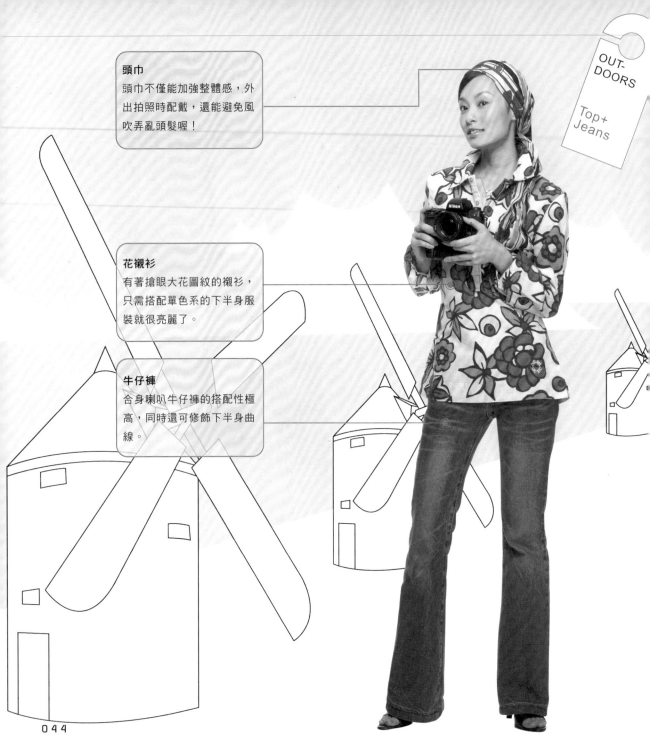

頭巾

頭巾不僅能加強整體感,外
出拍照時配戴,還能避免風
吹弄亂頭髮喔!

花襯衫

有著搶眼大花圖紋的襯衫,
只需搭配單色系的下半身服
裝就很亮麗了。

牛仔褲

合身喇叭牛仔褲的搭配性極
高,同時還可修飾下半身曲
線。

1
討喜的粉紅色，能
讓你看來粉粉嫩嫩
，感覺浪漫有女人
味。
/killah

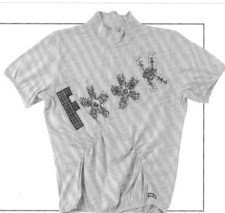

4
低腰磚紅牛仔褲，
搭件合身上衣就非
常上相了。
/DIESEL

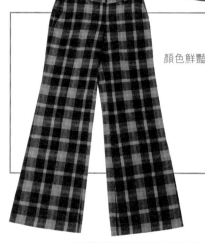

2
剪裁合身的短袖
洋裝，最能秀出你
的迷人身段。

5
顏色鮮豔的格子長褲，搭配素色
上衣，保證上相。
/BENETTON

3
感覺率性又俏皮
的迷你牛仔短
裙，單穿或混
搭都很適合。
/SISLEY

6
實穿又搶眼
的連帽外套
，讓你輕
易成為眾
人注目的焦
點。
/MISS SIXTY

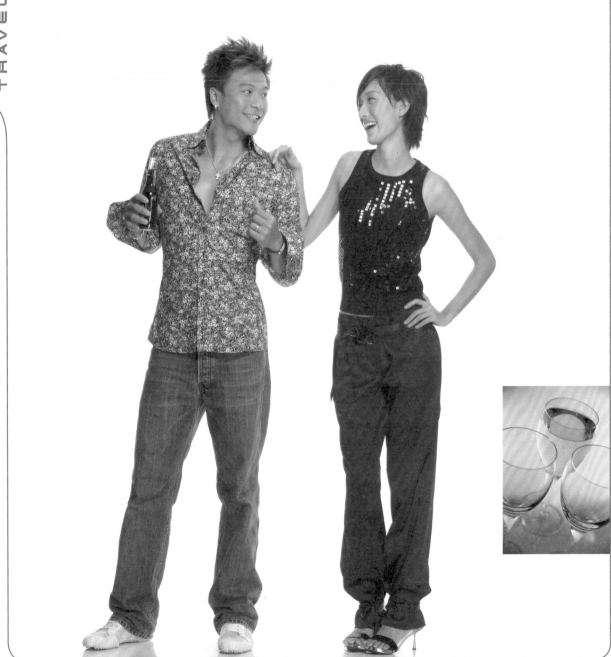

　　出國旅行，白天有參觀或購物行程，到了晚上，當然就是熱鬧繽紛的夜生活啦！其中不外乎是PUB、BAR等所謂夜店場所。平常進出過夜店的人都曉得，越能展現身材、吸引人注意的穿著就是最適合的裝扮了。在這兒我提供幾個小技巧，讓大家在搭配時能更加出色。

　　首先就材質來說，為了在黑暗中有視覺效果，我建議穿著像是緞面、皮質等，這類較有光澤度的材質，不但看起來十分有質感，在燈光照射下更是光亮耀眼，再來是在顏色方面，不要怕穿得太亮感覺很招搖，反而越閃亮就越醒目，當然，如果你的個性比較低調，永不退流行的黑白色系也是很好的選擇。至於在款式方面，我會建議盡量不要穿著太過於繁複的設計或是層層疊疊的混搭穿法，因為如果是去那種要扭腰擺臀的夜店，可能沒一會兒，你就會因為搖擺扭動流汗而把衣服一件件脫掉，到時候拿在手上反而變得很不方便。所以我建議大家還是選穿簡單而有設計感的服裝單品，不但既時尚又便於活動，同時也別忽略了能轉移焦點的誇張配件，好比頭巾、帽子、耳環、項鍊、手環或腰帶，保證你整個人會馬上變得更有型、更具流行感，特別像是這幾年大受歡迎的HIP－HOP風格中，配件的重要性幾乎要超越衣服本身。

　　另外要提醒大家的是，裝扮雖是要性感引人注目，但也別過於曝露，身處異地時自我保護是非常重要的。可別因為想引人注意就穿得太過清涼，讓人想入非非，將自己置身於危險的狀況中。還有一個小技巧，相信能對你有所幫助，那就是最好穿著有口袋的衣物，可將手機或重要物件放入，這樣有突發狀況也就可以隨時應變。

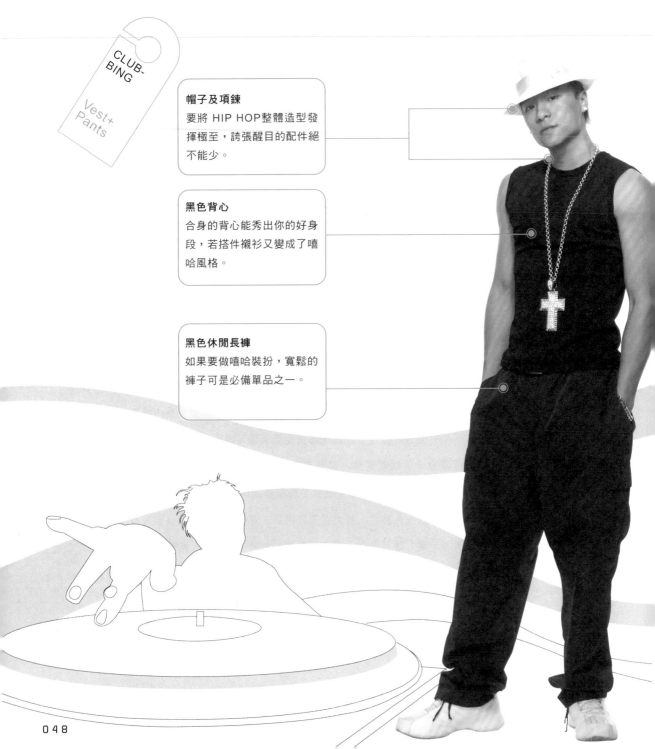

帽子及項鍊
要將 HIP HOP整體造型發揮極至，誇張醒目的配件絕不能少。

黑色背心
合身的背心能秀出你的好身段，若搭件襯衫又變成了嘻哈風格。

黑色休閒長褲
如果要做嘻哈裝扮，寬鬆的褲子可是必備單品之一。

1

顯眼的粉橘色襯衫，讓你在PUB這類燈光灰暗的地方也依然耀眼。
/DIESEL

2

粉紅色菱格紋套頭上衣，正式中又帶點花俏，非常醒目。

3

鮮亮的顏色以及印花和條紋圖案，是搶眼又好搭配的單品。
/DIESEL

5

腰部和臀部的剪裁，可襯托出你鍛鍊有加的好看曲線喔！

4

如果你不敢穿太閃亮的色系，可選擇這類顏色低調但有印花圖紋的單品。

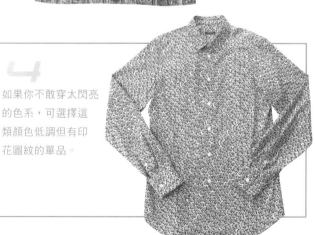

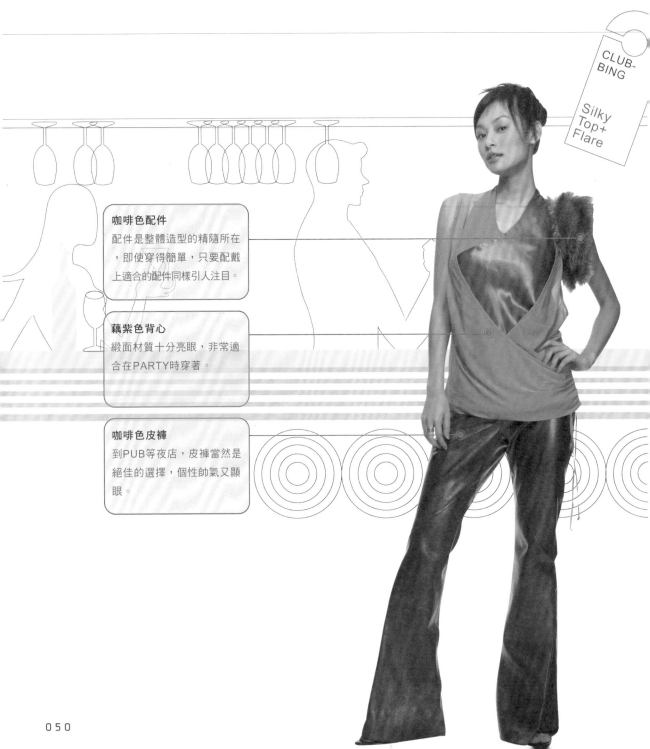

咖啡色配件

配件是整體造型的精隨所在，即使穿得簡單，只要配戴上適合的配件同樣引人注目。

藕紫色背心

緞面材質十分亮眼，非常適合在PARTY時穿著。

咖啡色皮褲

到PUB等夜店，皮褲當然是絕佳的選擇，個性帥氣又顯眼。

1

炫麗的圖紋和金蔥點綴
，保證讓你成為舞池
中最閃耀的一位。
/MISS SIXTY

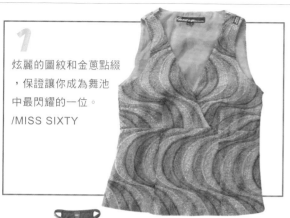

2

粉嫩的鵝黃色
上衣，可配
戴一些誇
張鮮亮的
飾品，更
顯迷人。
/killah

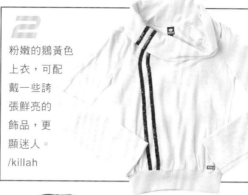

3

黑色削肩洋裝，既性感迷人又
帶點神秘，是實穿很高的單
品。
/ESPRIT

4

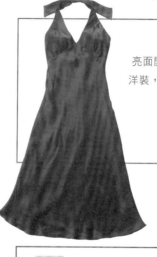

亮面開低V領後背簍空的絲質
洋裝，可展露你迷人的曲線。

5

特殊圖紋和顏色
處理，既可愛又
性感的超短迷
你裙。
/MISS SIXTY

6

口袋和拉鍊的設計，讓縮口
牛仔褲看來帥氣有個性。
/MISS SIXTY

What
to
Use
?

擦

什麼？

　　由於資訊的發達，相信大多數人都對保養有著或多或少的概念，基本上保養可分為基礎保養和加強保養，如果你想常保年輕美麗，那麼保養就可說是一輩子的工作，不管你是哪種膚質、年紀，都應該及早徹底做好適當的保養。尤其是出外旅遊時，氣候環境的改變，保養更是不可忽略的重點，正如上述，保養是沒有假期的，如果你的保養功課因為休假而暫停，那你可得花上數倍的時間補救，反而更得不償失呢！

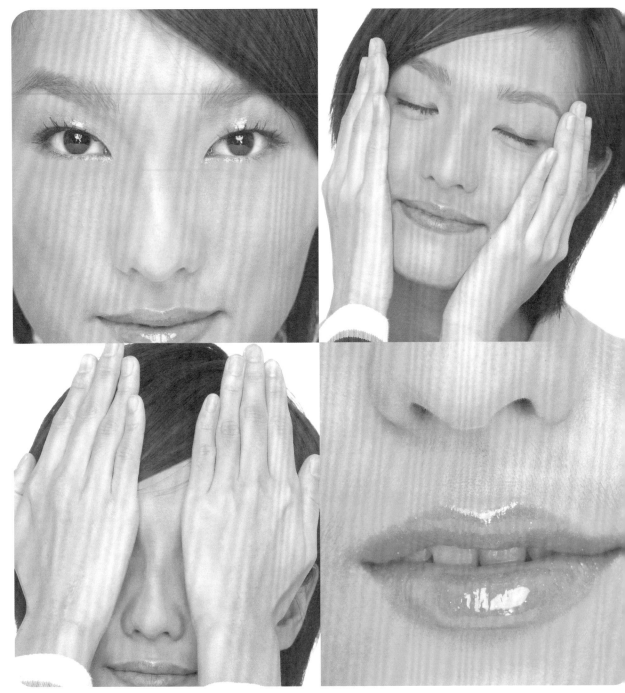

就我所知，東方女性對保養的觀念及認知，其實已經相當完整正確，而且開始保養的年齡層也逐漸下降，這是一個很好的現象，也難怪走在路上會越來越有賞心悦目的感覺。

一般來説，建議將肌膚分為三個階段來進行保養。首先是25歲以下的年輕肌膚，這個階段的肌膚，最重要的就是徹底做好「清潔」，因為只有在肌膚乾淨的情況下，保養品才能充分被吸收，否則塗塗抹抹再多，也都是白費甚至會造成皮膚的負擔，得到反效果。當然，隨著科技發達，各種的清潔品可説是日新月異、應有盡有，除了一般的日常臉部清潔之外，還可以針對個人肌膚需求，選擇每週、每月加強清潔的產品，配合上按摩幫助清潔工作更完善。而如果肌膚是處於過了25歲的熟齡肌階段，提醒大家「保濕」萬萬不能忽略。因為肌膚乾燥就容易產生皺紋、加速老化現象，通常生活作息、環境的改變、或是皮膚本身的吸收能力好壞，都會影響肌膚的油水平衡狀態，所以藉由保濕滋潤產品，提高肌膚保水度是非常重要的一環。偏偏隨著年齡增長，新陳代謝速度及功能都會下降，如果超過35歲的話，「局部保濕」是絕對不能忽略的，畢竟乾燥是皺紋的來源，而皺紋又是肌膚的頭號殺手，因此為了避免皺紋問題產生，我會建議各位視個人膚質狀況，在眼周、嘴角或T字帶部位，加強保濕保養，讓肌膚看來總是水水嫩嫩、讓人猜不透你的年齡是多少。

而目前市面上的保養品可説是五花八門、多到不勝枚舉，因此我建議大家務必要親身試用後再選購，而由於現代人生活忙碌壓力大，皮膚的防禦力較差、皮膚也較薄，如果一試用就能馬上見到保養品的效果，那就表示你的皮膚狀況過於脆弱，又或者是保養品本身過於滋潤，所以不管要選購任何保養品，都需要花一段時間適應，千萬別貿然地決定購買。我建議大家可以向專櫃或店家索取試用品，不但可以降低風險還能在旅行時攜帶，十分實用。其實，保養不需要太繁複，程序越簡單越好，只要在基礎的清潔保濕保養之外，掌握產品的功能性，再視情況加強就可以了。特別外出旅行，沒辦法帶上一桌子的保養品，保養當然是越精簡越好，像是可針對容易乾燥的部位（如眼睛四周、唇部及兩頰等），利用眼膜、面膜等，加強保濕；另外可使用乳液或鎖水性特強的凝膠狀產品滋潤肌膚。另外，有些人一出國就容易緊張或認床睡不著，這個時候可以利用一些隨身型的薰香產品，幫助放鬆入睡，也順便來一個簡單的心靈SPA。

RECOMMEND
推薦使用商品

（1）N°7活顏V明眸眼膠

（2）Boots Skin Kindly
溫和泉水舒緩眼膠

（3）Boots Botanics
明亮眼霜

（4）Boots
黃瓜小米草清涼眼膜

（5）N°7舒緩眼膠

（6）N°7清涼眼膜

01 *眼睛周圍

眼睛周圍的皮膚是臉部最脆弱、最容易產生皺紋的部位，一不小心像魚尾紋之類的皺紋或細紋就會跑出來，讓人一眼就看出你肌膚的狀態，甚至隱藏不住年齡。而飛機上密閉的空間和空調，又特別容易乾燥而導致皺紋的產生，因此我建議在這個時候，可以適當的補充眼睛周圍的水份需求，像是塗抹上眼膠、眼部精華液等，然後將雙手摩擦生熱，輕敷在雙眼上，這樣可以讓保濕產品更有效被肌膚吸收，避免眼睛因過度乾燥而老化。

步驟1 ➡ 將眼部保濕產品抹上

步驟2 ➡ 雙手輕敷在雙眼上

（1）N°7活顏V賦活防護日霜

（2）Boots Skin Kindly
美顏再生霜

（3）N°7活顏V純淨平衡凝膠

（4）N°7活顏V活力
維他命精華液

（5）Boots Botanics
均衡調理霜

（6）Boots
雙層潤膚霜

02 *兩頰位置

兩頰部分是眼部最大的面積範圍,長時間暴露在飛機上乾燥的環境中,很容易就會產生緊繃、脫皮、發癢等皮膚乾燥的前兆,也就是說皺紋正在一步步的接近你。所以兩頰的保濕千萬別忽略了,我建議在飛機上可以不時地視情況補充保濕乳液、保濕霜等,左三圈右三圈的輕輕按摩雙頰,接著同樣的,可將雙手摩擦生熱,然後輕敷在兩頰上,幫助保養品被肌膚吸收,記得一定要加強水份的保養,以免兩頰因乾燥而感到不舒服。

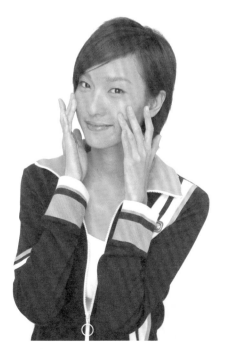 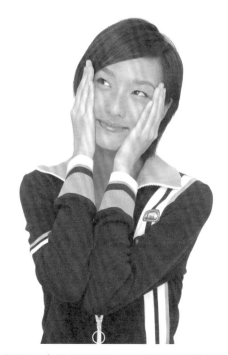

步驟1 ➡ 在兩頰抹上保濕產品並輕輕按摩　　步驟2 ➡ 雙手摩擦生熱後輕敷在兩頰上

（1）N°7青春緊膚唇霜

（2）Boots Botanics
薰衣草護唇膏

（3）Boots
芳澤唇膏

（4）Boots
護唇膏

（5）N°7護唇膏

03*唇部周圍

水嫩的雙唇給人好氣色,在飛機上以輕鬆為主,不必要濃妝豔抹,否則看起來反而十分奇怪,所以請免去誇張顯眼的口紅,只要注意唇部的保濕滋潤就可以了,因為嘴唇缺水容易乾裂,會給人沒精神、病懨懨的感覺。而除了多喝水補充身體的水份,我還建議大家在飛機上隨時擦上護唇膏、唇部滋養產品,達到唇部保濕的效果。還有,要特別提醒喜歡抿嘴唇的人,其實這樣非常容易讓嘴唇更乾燥,還是盡量避免才好。

步驟1 ➡ 盡量避免抿嘴唇的動作

步驟2 ➡ 塗抹唇部保濕產品

（1）Boots Botanics
沁涼美體露

（2）Boots聖活泉身體
保濕香氛噴霧

（3）Boots Botanics
纖手護理精華乳

04*手部分

除了臉部的肌膚以外，手也是不可輕忽的重點保養部位之一，可以讓人一眼看出你的年齡，因此記得隨時補上護手霜等保養產品，確保雙手水嫩水嫩。而手肘等關節部位其實也非常容易乾燥，雖然可能有衣物包裹住，但是也別忘了適時補上保濕乳液，一但出現脫皮、乾裂的現象，下了飛機之後，可就破壞你美美的裝扮啦！

步驟1 ➡ 隨時塗抹上護手霜

步驟2 ➡ 在手肘抹上保濕乳液

THE BASIC MAINTAIN
基礎保養

一般而言，基礎保養不外乎「清潔」及「保濕」兩大部分。清潔可說是保養的第一步，因為只有在肌膚乾淨的情況下，保養品才能充分被吸收，否則塗塗抹抹再多保養品，也都是白費工夫甚至會造成皮膚的負擔，反而得到反效果。而隨著科技發達，各種的清潔品可說是日新月異、應有盡有，除了一般的日常臉部清潔之外，還有各種深層清潔、去角質等清潔產品，讓每個人可以針對自己的肌膚需求，選擇每週、每月加強清潔的產品來搭配使用，同時再配合上按摩，就能讓清潔工作更加徹底。

而保濕是基礎保養的另一重點，因為肌膚乾燥就容易產生紅腫、癢、脫皮甚至乾裂等現象，進而產生皺紋並加速老化。如果生活作息或環境改變、或是皮膚本身的吸收能力不好，就會影響肌膚的油水平衡狀態，讓肌膚失調產

（1） N°7
活顏V潔膚保濕乳霜

（3） Boots Botanics
快速深層潔膚棉

（5） Boots
甜夢薰衣草清涼凝膠

（2） Boots Skin Kindly
溫和泉水潔面泡沫

（4） Boots聖活泉身體
舒緩SPA隨身3件組

生不好的狀態。所以藉由保濕滋潤產品，提高肌膚保水度是非常重要的一環。尤其是隨著年齡增長，新陳代謝速度及功能都會下降，年紀越大越要注重保濕保養，「局部保濕」也是不能忽略的，畢竟乾燥是皺紋的來源，而皺紋又是肌膚的頭號殺手，因此為了避免皺紋問題生成，我會建議各位視個人膚質狀況，在眼周、嘴角或T字帶等易乾燥部位，加強保濕保養，讓肌膚看來總是水水嫩嫩。

　　臉部之外，身體保養也是基礎保養的一部分，同樣的，清潔與滋潤也是保養的重點，選擇適當的沐浴清潔產品，搭配上每週或每月使用的加強清潔產品，就能確保身體清潔的完善。沐浴完也記得擦上保濕滋潤的身體乳液，特別是沐浴後的15分鐘內是保養品最能被吸收的黃金時期，這個時候塗抹保濕產品效果更加倍。身體跟臉部的保養一樣重要，身體的皮膚好，穿起衣服來也更迷人喔！

（6）N°7
活顏V柔亮妝前保濕霜

（8）N°7
煥膚精華液

（7）Boots Botanics
夜間保濕霜

（9）Boots
酪梨保濕面膜

How
to
Make
Up
?

化
什麼？

　　所謂「佛要金裝，人要衣裝」，身體要穿上美麗的衣服展現迷人魅力，同樣的，「臉」是個人最重要的門面，完美的彩妝就像是為臉穿上了漂亮的衣服般，可以讓人更顯得神采飛揚。尤其出國時，個人的外表言行，都可能影響別人對自己國家的印象，因此，化妝不只是為了個人亮麗與否，更是一種國際禮儀。

（1）Boots17
抑油光粉底霜

（2）N°7遮瑕霜

（3）Boots Botanics
沁新保濕粉底液

（4）Boots17
效率粉妝條

（5）N°7勻嫩兩用粉餅

（6）Boots Botanics
勻彩蜜粉

01 *粉 底

化妝是為了讓氣色和精神看起來更好,而上粉底可說是上妝的第一步,更可說是保養的最後一環,選擇適合膚質及膚色的產品,才能讓膚色均勻,妝感顯得服貼自然。尤其是上妝不是畫面具,還是以自然清爽為主。但是該如何找出適合自己的粉底色呢?一般到專櫃試妝時,為了避免麻煩,常常會在手背試顏色,可是我建議大家最好在兩頰試妝,這樣試出來的顏色才最準確,畢竟粉底是要塗在臉上的,不是手上。

選好粉底後,再來就是正確有效的使用,在這兒我提供大家一個能簡單快速上妝的方法:先在容易出油的部位按壓,再就大範圍的地方往髮際方向延伸上妝。這樣就可以均勻的將粉底上在臉上。

談了粉底使用的基本概念之後,接下來要跟大家說的是粉底的種類,大致上粉底可分為:

(一)粉底霜:質地尚屬清爽,遮蓋力比粉底液好,是我最建議使用的粉底種類,因為它的延展性最佳,同時不會因為氣候變化而影響妝感。

(二)粉妝條:質地較厚重,是所有粉底中遮蓋力最好的,通常可以搭配粉底霜一起使用,如果臉上有斑點的人可以選用,但是前題是不能是容易出油的膚質,還有從事戶外活動的話,容易脫妝,也不建議使用。

(三)粉餅:又可分為蜜粉餅及兩用粉餅,粉餅主要的功用是用來定妝。蜜粉餅其實就是壓縮的蜜粉,有蜜粉的效果,可讓妝感更透明亮麗,加上攜帶方便,外出補妝十分適合;而兩用粉餅,顧名思義可做為乾濕兩用,乾粉餅可用來補妝、濕粉餅則可以當粉底使用,不過除非必要,我還是建議粉餅只用來補妝。

(四)蜜粉:質地非常細緻,顏色選擇很多,像黃色可修飾泛紅的膚色、珠光色閃耀動人在PARTY中可引人注目……等,蜜粉一般只是用來定妝或加強妝感,加上攜帶不方便,只在室內活動時使用比較適合。

(五)遮瑕膏:可用來修飾好比黑眼圈、痘痘等局部位置,或是趕時間、偷懶,可以只使用粉餅按壓全臉後,再用遮瑕膏修飾,就能快速完成底妝。

而該如何針對不同膚質選擇粉底產品呢?首先,我建議油性膚質的人,可選用粉底霜搭配可以控油的粉餅交互使用;乾性膚質的人,我會建議選擇有滋潤效果的粉底液,或者是粉底霜、粉底條。至於混合性肌膚,最好是先以清爽的粉底液打底,以免過敏,再配合其他如蜜粉等,幫助妝感更完美。

（1）Boots17
濃俏睫毛膏

（2）Boots Botanic
亮眸纖濃睫毛膏

（3）N°7纖長防水睫毛膏

（4）N°7纖濃睫毛膏

（5）Boots17
明眸眼線筆

（6）Boots17
睛明眼線液

02 *線 條

　　打好底妝之後，要完成完美彩妝有兩個重點-線條及色彩。一開始我們先來談談「線條」這個部分，所謂線條是指利用線條勾勒出臉部輪廓，主要可分為眉毛、眼線、睫毛及唇形四個重點。

　　在眉毛的部分，一般常見的畫眉工具有眉筆、眉粉和染眉膏，而畫眉毛是為了讓你看來更有精神，當然配合不同的臉型、眼型，每個人適合的眉型也不同，首先要先找到眉峰（也就是眼珠的正中上方），再順著眉骨延伸至眉尾，眉頭稍加暈染一下，這樣畫出來的自然眉型，就是最恰當的。不過要特別提醒大家的是，畫眉時盡量以粗眉為佳，可以給人和善的感覺；反之，細眉容易讓人覺得苛刻、難以親近。而該如何運用畫眉工具，完成自然好看的眉型呢？以眉毛稀疏的人來說，請先用眉筆勾勒出適合自己的眉型，如果害怕因為出油出汗產生的脫妝現象，我強烈建議在畫完眉毛之後，再用蜜粉直接按壓在眉毛上，這個小動作，可以讓眉妝的持久度增長，還可以讓不擅長畫眉毛的人，不至於畫得太利、太重。對於畫眉技巧已經相當純熟的人而言，就可以嘗試直接用眉粉，因為眉粉一般都有雙色甚至三色，顏色漸層且分明，因此可使眉毛更鮮明有型、自然生動。另外，為了因應現今的染髮風潮，市面上也有各式的染眉膏，提供有著完美眉型的人，配合髮色和造型做變化，非常快速方便又具流行性。

　　而在睫毛方面，一雙濃密捲翹的睫毛，可以讓雙眼更加大且明亮，是許多人夢寐以求的，還好科技的發達，有著各式各樣的睫毛膏，所以無論你先天的睫毛長得如何，都可以靠睫毛膏來增長增密。睫毛膏的功能，在產品說明上都十分清楚，因此我就不多談了，直接告訴大家正確的上睫毛膏方法，首先，夾睫毛是成功上睫毛膏的第一步，在夾睫毛時，將鏡子放在下方，下巴抬高，眼睛往下看，這樣便可從鏡中反射看到自己的睫毛，然後再將睫毛夾放在最接近眼瞼的地方夾起。往往有很多人在意夾睫毛的角度及次數，可是找到睫毛並將它夾起，才是最重要的，而上述方法，就是教你如何輕鬆快速又有效的將睫毛夾的自然捲翹。接下來，就要談到真正上睫毛膏的部分了，好比上美容院做頭髮，吹乾之後都會抹上或噴上髮膠或定型液般，睫毛膏的作用就在於維持睫毛的捲翹和濃密度。可以先上一層睫毛底膏，再使用加長或加密的睫毛膏，先拉長再濃密。上睫毛膏最好是一點一點、由內向外刷，務必讓每根睫毛都能沾染到睫毛膏，不要只刷表面，這樣才能確保睫毛不會過一會兒就倒下，且能夠更濃密捲翹。

（1）Boots17
細緻腮紅

（2）Boots Botanic
芸彩腮紅

（3）N°7完美腮紅

（4）Boots17
三色眼影

（5）Boots Botanic
心情眼彩盒

（6）Boots
新穎唇膏

03 *色彩

　　臉部線條輪廓確定之後，接下來的步驟就是為臉部加上色彩，讓彩妝更完美，整個人看來更加光鮮亮麗。而在色彩這個部分，又以眼影、腮紅和唇彩為主要重點。

　　至於在各個重點該怎麼使用彩妝品，達到完美的妝感呢？首先，在眼影方面，平時可隨著穿著打扮做不同顏色的選擇，但是在旅行時，我會建議攜帶灰黑、粉嫩或較清爽的色系來做搭配，頂多再加上珠光色製造特殊的妝感，因為近年來流行的妝感大多是自然清爽，所以以單色妝為佳，太繁複厚重的彩妝，反倒顯得突兀；質地上，以霜狀或粉狀為佳，尤其是一般自然妝的話，霜狀產品的效果最好，可以呈現出自然明亮又有神的妝感。

　　其次，腮紅部分，我最推薦所謂的「蘋果臉畫法」，就是讓臉部看來像蘋果一樣粉嫩、紅潤的畫法，告訴大家一個小技巧，就是先對著鏡子大聲喊出「C」這個時候臉頰最鼓的位置，就是臉部微笑肌的位置，然後用手或粉刷沾上粉橘色或是粉紅色的腮紅，順著微笑肌用打圓的方式，左三圈右三圈，上上腮紅，就可以呈現出健康的好臉色。

　　而在口紅的色彩上，我還是建議以自然為主，像唇蜜就是很好的選擇，不論你所畫的是自然妝、煙薰妝或其他特殊妝，由於唇蜜的顏色、質地和光澤度都有非常多的變化，你都可以自在隨性的搭配使用。如果你不喜歡唇蜜略帶油膩、感覺容易沾染上其他髒物的話，我就建議你選擇豆沙色、粉色等接近膚色或唇色的顏色，顯得比較自然。值得一提的是，有很多人喜歡買一堆口紅，但是卻不常使用；或是不喜歡上妝，只擦口紅了事。而不管你屬於哪一種類型，其實上點口紅，真的可以讓你的氣色看來更好，所以請善用已有的口紅吧！

RECOMMEND
推薦使用商品

（1）Boots Botanic
沁新粉底乳

（2）Boots
捲翹睫毛膏

（3）N°7完美眼彩三色

（4）Boots
細緻腮紅

（5）Boots Botanic
唇戀嫣彩

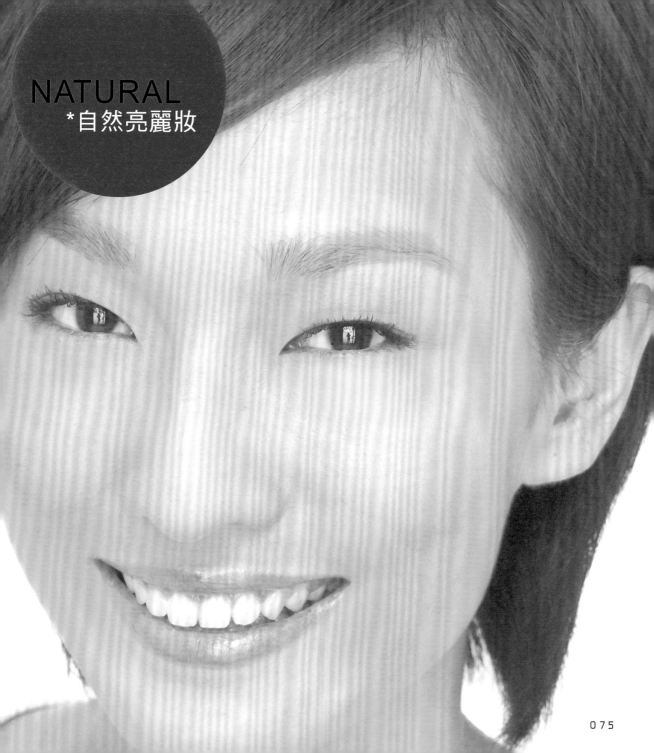

NATURAL
*自然亮麗妝

NATURAL MAKE UP STEPS BY STEPS

首先將粉底液均勻塗抹在臉上，接著按照前面所提到的上睫毛膏方式，讓雙眸更加明亮，接著在刷上腮紅、塗上口紅或唇蜜，就能完成簡單好氣色的自然亮麗妝。

STEP1
將粉底均勻塗抹在臉上

STEP2
將睫毛夾翹

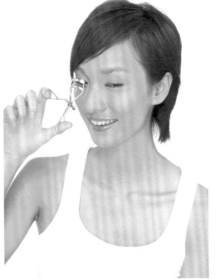

STEP3
來回刷上睫毛膏

STEP4
找到微笑肌位置，左右各三圈的
刷上腮紅

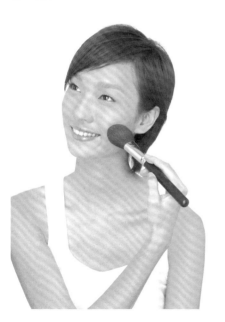

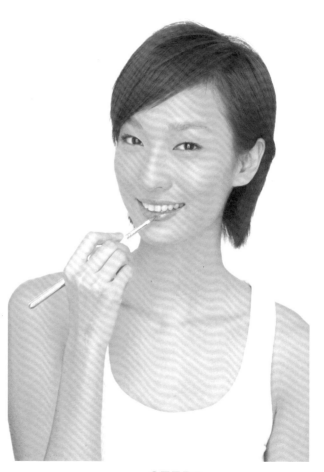

STEP5
擦上口紅

RECOMMEND
推薦使用商品

（1）Boots Botanic
品味色彩盒

（2）Boots Botanic
水漾眼彩霜

（3）Boots17
閃光唇釉

（4）Boots
單色眼影

（5）Boots Botanic
唇戀蜜彩

（6）Boots Botanic
晶瑩唇蜜

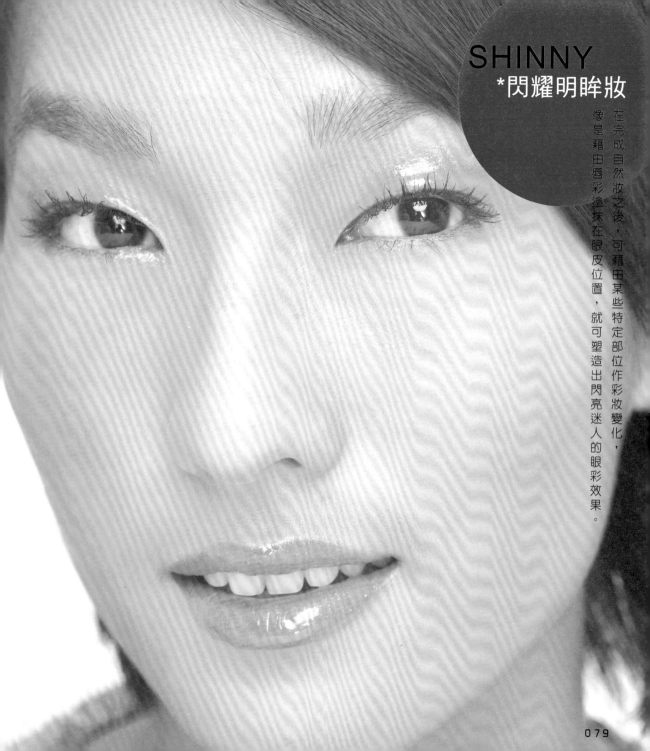

SHINNY
*閃耀明眸妝

在完成自然妝之後，可藉由某些特定部位作彩妝變化，像是藉由唇彩塗抹在眼皮位置，就可塑造出閃亮迷人的眼彩效果。

RECOMMEND
推薦使用商品

（1）Boots Botanic
亮眸眼彩

（2）Boots17
眼線液筆

（3）Boots Botanic
亮眸眼線彩

（4）Boots Botanic
心情眼彩盒

（5）Boots
單色眼影

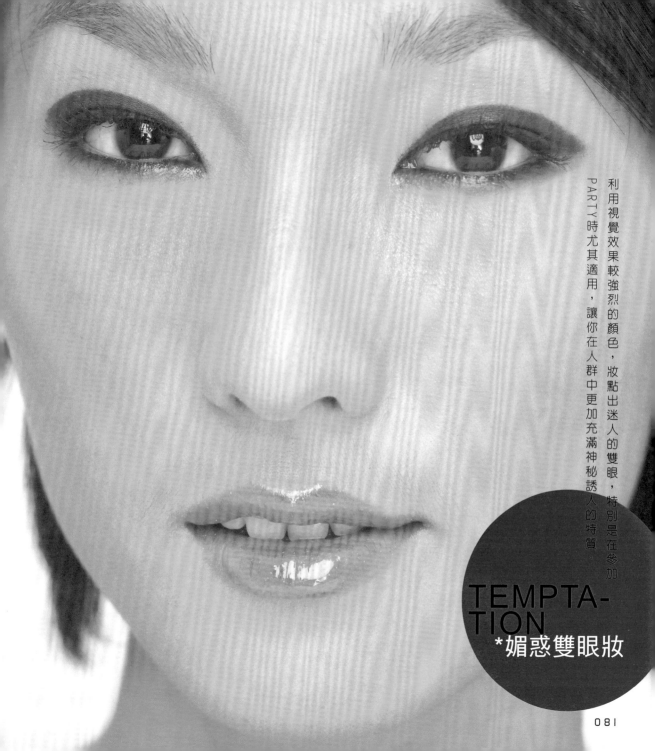

利用視覺效果較強烈的顏色，妝點出迷人的雙眼，特別是在參加PARTY時尤其適用，讓你在人群中更加充滿神秘誘人的特質

TEMPTA-TION
*媚惑雙眼妝

（1）Boots17
芳澤唇膏

（2）N°7恆燦指甲油

（3）Boots17
閃光唇釉

（4）Boots Botanic
心唇戀嫣彩

（5）Boots Botanic
唇戀線彩

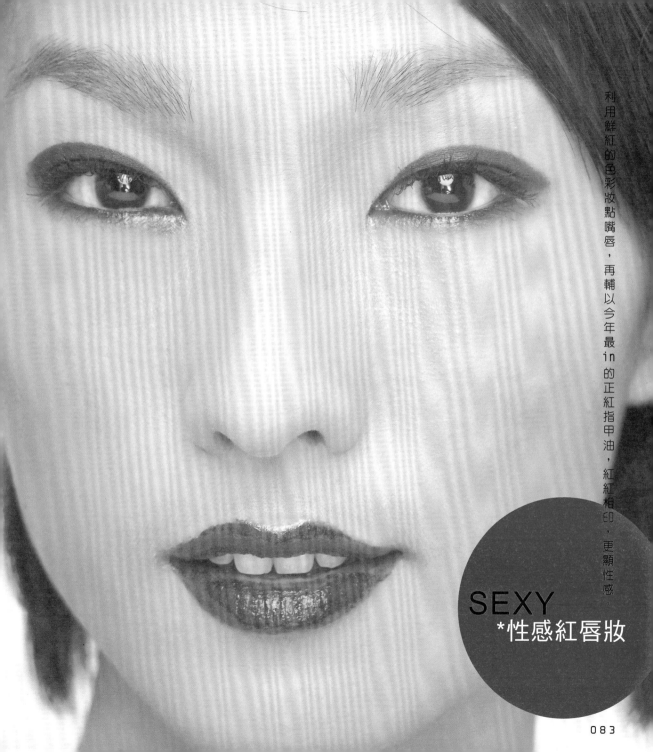

利用鮮紅的色彩妝點嘴唇，再輔以今年最in的正紅指甲油，紅紅相印，更顯性感。

SEXY
*性感紅唇妝

What to Take?

帶什麼？

　　俗話說：「工欲善其事，必先利其器。」往往我們在選購旅行用品時，都會碰到讓大家苦惱的時候，選一款適合自己或者符合旅行需求的行李箱，而且不論是旅行箱的大小問題，或者是功能的問題，每每在選購的時候都會讓我們傷透腦筋，有時候還會弄得自己還沒有出國就開始焦躁不安，但事實上針對不同天數的旅行以及不同國家的旅行，甚至連不同季節的旅行都要準備不同大小的旅行箱，這樣才能讓你的旅遊變得更聰明。

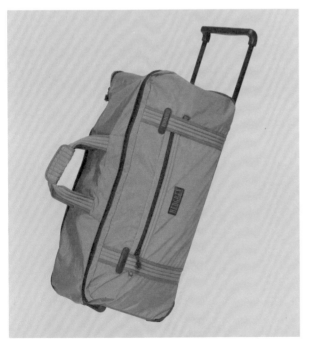

LUGGAGE
大型行李

　　這樣的旅行箱通常會是一般消費者第一次選購旅行箱的首選，原因無他；就是空間大、容量多，大部分還兼顧了耐用耐摔，當然還有「耐裝」，其中基於耐裝的理由，我就蠻建議那種專走shopping行程的人可以選擇這類的旅行箱，因為既然是去shopping，想必免不了是要買一些衣服啦、鞋子啦等穿戴用的小東西，所以大型的旅行箱可以讓你在裝軟質的衣服或包包時不會讓你的戰利品居無定所，或者擠壓變形，而且這樣比較方正的規格也能讓你在收納打包時更加輕鬆。另外像是所謂多天旅遊的，大多也都會建議你們使用大型的旅行箱，因為天數多寡就影響你攜帶的行李多寡以及打包回國的物件多寡。而在選購大型行李箱時，除了考慮容量的大小之外，材質的輕重也很重要，很多人因為一時貪心就選了個最大號的行李箱，然後當行李都裝得滿滿的時候才發現，行李根本提不動！所以材質的選擇在這一部分佔了很重要的因素。

1	2
3	4

1. 適合長途旅行時攜帶的超大容量旅行箱。
2. 顏色和材質都十分有質感的大旅行箱，對講究品味的人來說，再適用不過了。
3. 可手提、拖拉的行李箱，可視需要決定攜帶方式，非常方便。
4. 兼具質感與實用性的手提行李箱，另附有滾輪設計，十分貼心。

PACKAGE
中型行李

　　基本上像這種以帆布料材質做成的旅行袋，都是以年輕族群為銷售主力，且大多在顏色的選擇上有比較多樣，另外大多設計為多口袋型，這樣的多口袋設計對於收納的延展性變得彈性較大，然後再輔以分門別類的收納法也會讓這類型的行李箱可以達到「小兵立大功」的效果。再者帆布的材質重量較輕，一般我會建議女性消費者可以把這樣材質的旅行袋當作採購上考慮的重點，除非你已經想好有誰可以一路幫你提行李，不然我建議女性同胞們還是乖乖地買像這種材質的旅行袋。然而除了重量輕之外，這類型的行李箱大多具有「防潑水功能」，而這項功能又變成選購行李箱中一個可以加分的重點，因為如果出國的季節是當地的雨季或是雪季，可以「防潑水」就變成你少操心的一件事了。

1	2
3	4

1. 帶有運動風感覺的手提側背兩用手提包，最適合喜愛休閒裝扮的你使用！
2. 容量大卻輕巧好收納的旅行袋，出國旅行怎能忘了它呢！
3. 有多個收納袋設計的行李袋，是需要攜帶一堆小東西的人最稱職的好幫手。
4. 深色大容量的旅行袋，不但實用又耐髒，是常出國的人的最佳良伴。

090

SMALL LUGGAGE
小型行李

　　這種旅行箱通常適用於「商務型」的旅客，我想大家對於這類型的旅客應該不陌生，在各國機場總有一些身穿深色西裝，梳著油頭的人在機場快步穿梭，跟著這些人的行李十之八九都是小型隨身的旅行箱，這樣類型的行李箱在容量上相對地是比較小的，內部空間的安排也多有侷限，因為因應商務旅客通常天數短，目的清楚，所以在行李的準備上也不需要太大變化，因次這類型的行李箱都以實用為出發點。還有一種旅行方式適用於這款行李箱，就是類似東南亞一帶都是走水上運動行程的，因為去玩水上運動的旅遊大多行李簡便，不是背心就是短褲，要不就是泳裝，所以應該就不需要用到太大的行李箱囉。

1	2
3	4
5	6

1. 特殊材質設計的手提行李袋，可保護物品不易因碰撞而受損。
2. 簡單卻流行感十足的手提袋，喜愛時尚的你可別錯過啦！
3. 簡單俐落的設計，給人個性十足的感覺，適合率性裝扮的人。
4. 感覺休閒式的設計風格，出國渡假當然少不了它！
5. 可拖拉的手提式行李袋，對常出國的商務型旅客，非常適用。
6. 可手提側背兩用的旅行袋，時間短或鄰近的旅行時攜帶非常方便。

這樣的旅行箱，其實應該說是旅行袋，大多用於類似自助旅行的人，因為通常自助旅行的安排都是比較隨性，沒有人會願意自助旅行還拖著一個笨重的行李，像這種好提好放，還可以亂甩亂丟的行李袋就非常適合自助旅行。另外像是多天數的旅行也都會建議搭配這種隨身行李，因為多天數旅行的行李量會比較多，而且做了分類收納後，有些較重的大件物往大行李放，比較輕巧的就可以放在隨身行李裡，當然這樣類型的行李袋在容量上的寬容性相對是比較高，所以大前提是你必須可以接受所有東西都是用「塞」的，但是說到「塞」，很多人會毛骨悚然，以為東西會因此壓爛什麼的，其實只要掌握幾個收納要素，經由「塞」的動作有時候反而會保護到一些易碎的物品唷。

1	2
3	4

1. 實用好搭配的後背包，非常適合到戶外時攜帶。
2. 輕巧實用的後背包，可將必須隨身攜帶的物品都裝在裡面。
3. 有多個收納袋的設計，出國旅遊有再多小東西也不怕弄亂。
4. 硬挺的材質設計，可使內裝的東西不易因碰撞而受損。

這種材質的旅行用品會是比較屬與隨身攜帶型，我建議大家在選購時要注意是否夾層夠多？或者是外觀上多功能口袋的多寡？因為出國在外，一方面要嚴防竊賊，二方面要將東西分類，所以足夠的口袋或夾層就變得格外重要。

1	4	5
2	3	6

1. 亮眼的紅色斜背包，還另外貼心附上可當化妝包或零錢包的小包包。

2. 鮮豔搶眼的腰包，最適合逛街時輕便率性的裝扮。

3. 可調整背帶長度的側背包，能隨服裝變化做不同搭配。

4. 輕巧又好搭配的斜背包，出國旅遊時攜帶十分方便。

5. 內外皆有多個暗袋、夾層設計的小手提包，非常實用。

6. 感覺較中性的腰包，無論男女均適用。

PACKING
打包行李

PREPARATION
出發前的準備

換洗貼身衣物

當然你可以選擇一般市面上所販賣的免洗內褲，這樣可以省去清洗的問題，但是有些人會有習不習慣的狀況，我有另一個方法：那就是專門準備一些是平常穿著較為頻繁的，或是年久老舊了需要淘汰的，如此一帶出國，穿完了也可以順勢丟掉，概念是既環保又不會造成行李的負擔，而這樣的準備方式也包括換洗的襪子。

一般便服

建議顏色不要太淺。因為出門在外，不論是要清洗或是收納，都不像在家裡那麼方便，所以選擇較為深色的衣服，不但好搭配且耐髒，如果覺得顏色過於黯淡，建議你可以在服裝款式上多做變化，基本上我都會帶一到兩件的黑色T恤，再加上一件合身剪裁的黑襯衫，女生的話我建議可以帶一件連身的洋裝或裙裝，因為這樣的單品不論是要正式或休閒都可以有空間做變化。

鞋　子

通常我都建議大家在行李的準備部份，穿一雙鞋然後再帶一雙鞋是不錯的主意。首先會穿在腳上登機的肯定是比較舒服的休閒鞋或布鞋，所以我就會建議大家再多帶一雙稍微正式一點的鞋，如此會讓你在正式場合上可以有比較得體的選擇，以及在搭配服裝上也可以多些選擇，尤其在當地買了新衣服時更會派上用場。

配 件

我會建議男性帶一條條紋領帶，女性帶一些有光澤感的項鍊或耳環，因為有些時候到歐美國家時，他們對於正式服裝的標準比東方國家來得嚴苛，所以多做一些準備會比到了當地再胡亂瞎找來得穩當。

化妝品及保養品

　　不管是化妝品或者是保養品，在出國的時候總是讓女生傷透腦筋，一是怕帶錯帶不夠，怕它破掉或者溢出來，弄得行李箱是慘不忍睹！我的建議是將化妝品跟保養品分開收納，化妝品用防水材質的化妝包收納；為什麼我特別強調防水材質？因為一般而言只要是防水材質都是比較硬的，這樣就不用擔心裡面的化妝品會因為擠壓或是碰撞發生分屍之類的棘手問題。而保養品的收納法更是簡單，任何超市或大賣場都買得到的拉鍊式塑膠收納袋是最好的收納道具，而且尺寸大中小一應俱全，透明可看到內容物也讓你省去尋找的煩惱。

書籍雜誌

　　很多人一定會問為什麼出國還要帶書或雜誌？這是我每次出國必要的行李之一，首先可以讓你在飛機上長時間飛行中打發時間，最重要的是如果你到了會有時差問題的地區，時差一來誰也擋不住，看看你熟悉的中文書或雜誌，至少還不至於悶得不知所措，當然我個人認為旅行時間是每個人最輕鬆自在的時候，忙碌的生活趁此之便文化美容一下也是不錯！但收納時建議大家可以隨身帶一兩本，其他把它放在行李最下面還可以當作固定行李的支撐點，而這個功能在回程打包時，你會發現是一大妙計。

衣服面積縮小法

　　第一種縮小法是「超完美疊衣術」，首先先教大家怎麼輕鬆快速的疊衣服，首先將衣服的袖子往內折，接著將衣服分成四等分，左右向內對折，將衣服縮小變成二分之一，接下來再將上下對齊折疊，這樣一來，衣服就輕鬆地疊好。這樣的疊衣服法適用於各類型的上衣，而且這樣的疊法，衣服不但比較不會皺，還可以讓衣服擺放整齊得像賣場一樣。第二種縮小法是「超會省捲衣術」，但這個方法只限於棉質的衣服，尤其是像T恤類，那就是把衣服捲成圓柱狀，如此一來，衣服的面積縮小，相對地也會多出空間來，這個方法就是先把衣服對半折好，然後直接捆住，將衣服的空隙降到最小。

裝箱搶空間法

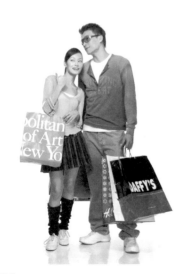

　　搶空間的方法很多種，第一種是「軟硬兼施法」，什麼是軟硬兼施？就是軟的物品跟硬的物品要交替疊放，因為這樣的收納可以幫助行李箱裡的空間製造自然的空隙，這樣的空隙就是讓你接下來收納小東西時可以形成自然的像是口袋的效果。第二種是「交叉循環法」，也就是說局部把疊好的衣服按順序放入箱內，但置放的順序是交叉對齊，因為把衣服的領子部份交叉重疊可以讓衣服的間隙縮小，就可以多出空間來放東西。

巧妙層疊法

　　裝箱除了要會將物品縮小，更重要的是會「塞」。這個塞可是有學問而且還要有技巧呢！首先可以先用衣物在行李箱外圍先放成一圈，然後把硬的東西，不論是書籍雜誌或者是拆封的鞋盒等先墊在最底下，這樣可以預防行李在運送過程如果有不當的搬運，再接著下來就可以把大件物放在中間，這樣可以讓行李箱的四角都沒有浪費，最後就可以在這些空隙中放一些小件物。

易碎物品保護法

　　很多時候到了國外，我們不免會買一些當地的風土民情小擺飾，而這些東西十之八九都是易碎物，甚至有些根本是玻璃製品，還有很多國外的相框啦，博物館的紀念馬克杯等，都是觀光客難以抵抗的消費品，通常這些小禮品都會有裝盒，在收納裝箱的時候，我建議大家可以先拿一件衣服把它包起來，或者你也可以把它放在衣服跟衣服的夾縫至中間，這樣的方法能夠讓你這些易碎品絕無破碎的疑慮。女生到國外喜歡購買饒富民族色彩的小配件或者是製作精美的口紅盒等容易因為擠壓而變形的東西，這個時候要如何確保這些狀況不會發生呢？如果正巧你有買鞋子，你就可以把這些東西放在鞋子裡，剛剛好變成一個收納盒，不然你也可以把這些東西放在衣服的口袋裡，不過到時候回國收拾行李時，可別糊塗地忘了拿出來唷。

Where to Buy?

買
什麼？

　　談到旅遊造型，不得不提及在世界時尚佔有一席之地的幾個流行之都，一起來探訪這幾個引領潮流的城市魅力，以及與其密不可分的代表品牌吧。

PARIS

如詩如畫的花都 - 法國巴黎

頂尖時尚、令人垂涎的美酒美食、舉世皆知的巴黎鐵塔……等。屬於拉丁語系的法蘭西民族，身體裡隱藏著無限浪漫因子，經歷輝煌的路易王朝和拿破崙時期，造就了令人讚嘆的優越文化，而巴黎，更可謂是藝術與流行的代稱。

初次走進巴黎，或許你不會當下就被吸引，它並不特別乾淨或井然有序，可是自在隨性的氣息將很快感染你，讓你深深愛上它。三三兩兩的人群，悠閒的坐在露天咖啡座，閱讀、聊天、發呆……就算你不曾到過法國，也在畫中或電視電影畫面中看到，巴黎人總是懂得享受及品味生活。在巴黎，每個人都可以盡興的做自己。

　　白天的巴黎，隨處可見保存完善的雕像及建築，知名的羅浮宮、巴黎鐵塔、凱旋門、第五大道……多得不勝枚舉的觀光勝地，宛若一本活的歷史、藝術教科書，令人流連忘返、讚嘆不已。到了巴黎當然不容錯過享有盛名的法國美食美酒，飲食對法國人而言，不只是維持生命，更可說是藝術和品味生活的表徵。由於法國人對晚餐最講究重視，可別忘了大快朵頤一番，再繼續欣賞巴黎的美好。夜晚的巴黎，燈火閃爍，著名的紅磨坊、瘋馬擁有世界頂尖的表演秀，改變你對裸露的看法，原來裸露並非只是色情而是藝術的一種。而白日充滿詩意的塞納河，到了夜晚，在星空點綴下顯得格外浪漫迷人。不論白天黑夜，巴黎多變的樣貌，令人眼花撩亂，總是忍不住徘徊流連。

　　流行時尚是巴黎倍受稱許的，社會名流所愛戴的高級訂製服和每年固定舉辦的時裝秀，再再顯示，巴黎儼然是世界流行指標城市之一。更有許多屹立不搖的經典品牌，如Hermes、Louis Vuitton、CHANEL……等，都是在巴黎發跡，可以說是巴黎這個美妙的都市創造了這些品牌，也可以說是這些時尚品牌讓巴黎更美了。也許是文化藝術薰陶，加上自由開放的環境，每個生活在巴黎的人，無不是鮮明獨立有想法的個體。因此，巴黎人對美有著獨具的眼光，同時也充滿了無限美的創造力。即使走在街道上看著櫥窗陳列，又或坐在路邊，看著人來人往，都是一種美的欣賞。巴黎人像是天生的模特兒，運用特有的美感，巧妙搭配並展示令人賞心悅目的裝扮。巴黎人喜愛並創造時尚品牌，但卻不依賴時尚品牌，他們善用天生的美感及身邊的事物，呈現出完美的自己。

　　巴黎的美令人折服，但究竟巴黎有何魅力？或許可以透過受到全世界肯定的百年時尚品牌：CHANEL，探究巴黎人對品味的講究，對精緻完美的追求，巴黎這個城市又是如何的引領流行，走在時尚舞台的前端。

CHANEL
永垂不朽的時尚女王

　　任何喜愛或對時尚有所涉獵的人，相信對於「CHANEL」這個經典時尚品牌絕不陌生。無疑地，以雙C為標誌的CHANEL早已是華麗高貴的代名詞，受到全球仕女的愛戴。而一生充滿傳奇色彩，集優雅、浪漫、智慧等性格於一身的Gabrielle Chanel女士，創造了時尚界的藝術神話，同時也為20世紀前衛的女性立下新時代的女性典範，更樹立了無可取代的的法式女性時尚。

　　CHANEL女士1883年出生於法國，在孤兒院長大也在那學習了裁縫，十七歲時到裁縫店工作，在那裡她開啟了自己的人生。當時的法國社會保守，由孤兒院內引發的創作靈感，經由她巧思並化繁為簡，推出富青春氣息、年輕而帶點叛逆的女學生裝扮，因而造成風潮。1908年，CHANEL女士在巴黎開了一家帽子店，她不但設計帽子，也設計時裝，其設計讓女人由緊身衣中解放出來，而成為追求輕便的法國女性的新時尚。而1910年，CHANEL女士替原本穿著裙子打球的女人們設計了運動的褲裝，之後又拋棄束腹，設計了以男性服裝為元素的寬鬆上衣，而這些特立獨行的行徑，使這位離經叛道卻熱愛山茶花的女士，成為當時女性主義啟蒙的重要起源。接著她所開創出當時蔚為風尚的男性化無領前開襟套裝、海灘裝、褲裝、工作便服等，時至今日這些設計也仍是時裝的主流。說CHANEL女士是永遠的時裝女王，一點也不為過。

　　當然，CHANEL的時尚版圖不僅於此，時裝之外，在飾品部分，CHANEL是第一個打破「珠寶迷思」的品牌，提倡將真假珠寶搭配在一起。且因為CHANEL女士的喜愛，「山茶花」便成為CHANEL飾品中最主要的造型。而以閃亮金鍊、雙C標誌及菱格紋所著稱的CHANEL皮件，更是令名媛淑女為之瘋狂。加上香水的經典代表品CHANEL NO.5，就此成功的打造了令人讚嘆的時尚王國，也寫下時尚界永不落幕的傳奇。

　　而自1983年起，由舉世公認的設計鬼才Karl Lagerfeld接掌CHANEL設計大權，他在第一季時就剪破CHANEL雪紡長裙的裙襬，搭配CHANEL外套，再加上鮮豔誇張的假珠寶飾品，讓習慣CHANEL優雅傳統

的時尚界非常震驚，然而其叛逆的天才卻與年輕時的CHANEL同出一轍。從此，傳承了細緻、奢華、永不褪流行的CHANEL精神的Lagerfeld，不斷加入創新的設計，將CHANEL王國領向另一個顛峰，開創出另一個世代的盛世。在CHANEL王國裡，你可以展現過人的優雅，同時塑造出與眾不同的個人風格。這正是經典的法國時尚完美演繹。

旅遊資訊

項　　目	內　　　　容
在台辦事處	法國在台協會 地址：台北市敦化北路205號10樓1003室 電話：02-25456061
駐外機構	駐法國臺北代表處 Bureau de Representation de Taipei en France 館址：78 rue de l'UNIVERSITE 75007-Paris France 電話：(002-33-1) 4439-8830
簽　　證	申根簽證，需3個工作天
電　　壓	220伏特
時　　差	3-9月：晚台灣6小時；10-2月：晚台灣7小時
使用貨幣	歐元

CHANEL

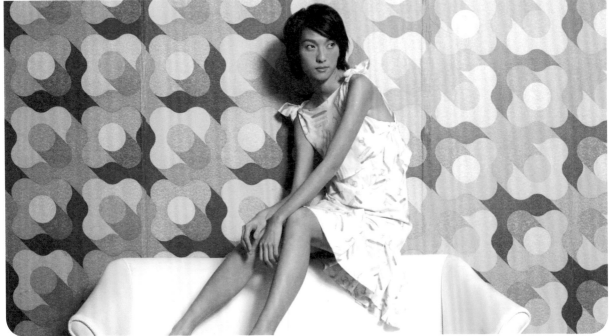

PARIS
我的巴黎手記

LONDON

迷人的霧都－
英國倫敦

曾有日不落國之稱的英國，是少數仍存有皇室制度的國家，也是孕育所有英語系國家的溫床。輝煌悠久的歷史，造就了許多經典人物、建築、樂章；同時它卻也是現代工業之翹楚。首都倫敦，既是最能代表英國的城市，也是最具影響力的時尚之都之一。

不論你對倫敦有何觀感？當你踏進這個城市，都將不由自主感到驚嘆，傳統式的建築：西敏寺、白金漢宮、聖保羅大教堂、大英博物館，以及各式現代建築，仿若將倫敦交織而成一幅既古典又前衛的美麗圖畫。街道上，穿著得體的紳士淑女、極富創意的個性男女、懂得享受生活的雅痞族，把倫敦點綴得更加有聲有色、多采多姿。

　　居住在倫敦這個大都會的人，其實是非常懂得享受生活、品味人生的。日常生活中，對美食美酒的講究毫不馬虎；關乎休閒的足球、網球等運動也十分盛行。而大大小小的劇院、博物館四處林立，還有負盛名的牛津、劍橋大學等。從小，倫敦人就在歷史文化的陶冶下傳承了豐厚的文藝氣息，自由開放的環境更是促使文藝活動日益熱絡。因此，在時尚、音樂、戲劇等，倫敦都具有指標性作用，反映時下最流行的各個層面。像是風行一時的龐克、搖滾，甚至不朽的莎士比亞文學，即使時空變換，仍舊對世界潮流有著極大的影響。

　　一般對於倫敦人的印象，多是風度翩翩的男士或高雅的仕女。光榮偉大的歷史和良好的教育，塑造了自信且優越感十足的民族性（認同的人這麼覺得），但也有人認為是自視過高、傲慢冷漠或是過度壓抑。姑且不論爭論結果為何，不可否認的是倫敦舉足輕重的地位。著名的樂團The Beatles、已故的黛安娜王妃、乃至於受到球迷瘋狂喜愛的足球明星貝克漢。在各個領域深具魅力的人物，言行舉動都可能引起大批人效法，亦或引發設計師和創作者的靈感，轉換成令世人趨之若騖的流行風潮。

　　融合傳統與現代，倫敦這座歐洲既古老卻又先進的城市，就在過去與未來的衝突中，創造出獨特的迷人魅力，特別是發展已久且享有盛名的流行時尚，向來吸引許多愛好流行的人士前來朝聖。來自四面八方的頂尖設計師在此發展，豐富了大都會倫敦，而多采多姿的倫敦也給了他們源源不絕的創作靈感。從各個受到喜愛的品牌，即可得知，倫敦在流行時尚中所佔有的地位。當中，極具代表性的便是許多名人所愛戴的百年時尚品牌—Pringle Scotland，相信藉由這個具有超凡魅力的品牌，就能一探倫敦特殊的時尚魅力啦！

Pringle Scotland
精緻典雅的貴族風範

英國人向來給人嚴謹有教養的感覺,從百年品牌Pringle Scotland的註冊商標-菱形格紋,似乎正可呼應這項特色。而Pringle Scotland另一具代表性的獅形logo中,不僅是赫赫有名的英國皇家表徵,更象徵Pringle對這份榮耀的堅持與傳承。因此,談起英國時尚絕不能忽略Pringle Scotland這個品牌,同樣地,提到時尚品牌Pringle Scotland也必定會讓人聯想到英國倫敦。

發源於英國針織業的誕生地-蘇格蘭的Pringle,西元1815年由Robert Pringle創立,一開始是全球最早的襪類與內衣系列製造商,在十九至二十世紀的全盛時期,市場更是遍及歐洲、美國、加拿大和日本。二十世紀初期,Robert Pringle之子以獨到的生意眼光及生產技術,除仍舊維持內衣生產業務外,另率先作針織產品,生產一系列高品質cashmere、merino等針織時裝,成為第一家推出針織外衣的品牌,同時設計出至今成為代表性招牌的菱形花樣。並聘Otto Weisz為設計師,於1934年推出典雅的twin set兩件式上衣,深受當時的影劇明星及皇室名媛淑女歡迎,連威爾斯的愛德華王子亦成為品牌愛好者。而由於市場上的成功,Pringle自1947年起陸續獲得英國皇家認證,獲頒出口工業優良廠商的最高榮譽,也成為英國皇室的御用品牌之一。在1959年品牌以Pringle Scotland正式登記註冊;隔年,廣受歡迎的Argyle菱形格紋及獅形logo,也登記為註冊商標。一百多年以來,Pringle以其奢華的針織產品,倍受世界各地消費者的愛用與支持。除英國皇室外,Pringle的愛用者中,更不乏知名的藝人,從1940年代起,Pringle 就成為了許多舞台劇與大銀幕明星喜愛的品牌,包括瑪丹娜(Madonna)、伊旺麥奎格(Ewan McGregor)、茱莉亞羅勃茲(Julia Roberts)、李查吉爾(Richard Gere)、羅比威廉斯(Robbie Williams)、大衛貝克漢(David Beckham)等,都是Pringle的愛用者。

Pringle Scotland在2000年3月,正式邁向另一個新的里程碑。由Kim Winser擔任品牌執行長,並聘請了一個「夢幻團隊」,為歷史悠久的Pringle注入一股充滿活力的新血。且在全球各時尚重鎮設下據點,

包括英國的兩個精品店，和各大精品的必爭之地-東京，亦出現了Pringle的蹤跡，除此之外，紐約、米蘭的據點也將陸續登場，一步步擴展品牌的版圖。

　　一直以來Pringle秉持著創辦人Robert Pringle對品質、風格設計、創新的堅持，因而不但是「尊貴」、「品味」和「經典」的代表，也是全球奢華時尚界的代表性品牌。穿上Pringle Scotland就能感受頂尖傳統品牌的風采。

旅遊資訊

項　　　目	內　　　容
在台辦事處	英國貿易文化辦事處 地址：台北市仁愛路二段99號10樓 電話：02-23224242
駐外機構	駐英臺北代表處 Taipei Representative Office in the U.K. 館址：50 Grosvenor Gardens London SW1W OEB United Kingdom 電話：(002-44-20) 7396-9152
簽　　　證	申根簽證，需3個工作天
電　　　壓	220伏特
時　　　差	3-10月：晚台灣7小時；11-2月：晚台灣8小時
使用貨幣	英鎊

Pringle Scotland

LONDON
我的倫敦手記

MILAN

購物天堂－
義大利米蘭

怡人的地中海型氣候，優越的地理環境，造就了版圖跨越歐亞非三洲的羅馬帝國。拉丁民族天生開朗熱情的性格，加上悠久文化、宗教洗禮，義大利從古至今在藝術、現代工業上都居於重要地位。而米蘭，則是主導義大利經濟、工業及時尚的重鎮。

相信大家從小在教科書中，就已得知義大利這個美麗知性的國家。中古世紀開始，義大利就成為歐洲甚至全世界最受矚目的國家，它的一舉一動都牽動著潮流變化。經濟是一個國家的生命，有「經濟之鑰」之稱的米蘭，雖是義大利第二大都市，卻是歐洲發展相當早的城市之一，也掌握著義大利的發展。由於受到宗教影響很大，巍巍聳立的哥德式教堂—米蘭主座大教堂，即是城市的中心。而由主座大教堂為中心，向外延伸，便可盡情享受米蘭的美好。

　　現代工業的發達，米蘭境內的歷史建築並不多見，聖瑪莉亞教堂、史福柴古堡、聖安普落喬天主教堂等是較著名尚存的古建築物，可說是一個現代感十足的城市。但是說起話來像在唱歌的米蘭人，文藝活動依然十分熱絡，各種展覽、音樂會活動常見，而歌劇更是最受米蘭人所重視的藝文活動，由斯卡拉歌劇院擁有歐洲最大的舞台，便可見歌劇在米蘭人生活所佔的地位。此外，有別於其他生活步調緊張忙碌的大都會，米蘭人可說是充分發揮民族本性，重視生活甚於工作，因此，當地美食文化可是出了名。大家熟知的披薩、義大利麵、咖啡等都是不容錯過的。唯一要注意的是，在米蘭得小心太貪吃而發胖，因為這兒的美食非常容易令你胃口大開、停不了口。

　　提到米蘭，許多人會直覺聯想到「購物血拼」，這兒擁有義大利最著名世界頂尖的服裝及皮件，絕對能滿足你所有的購物慾望，好比匯集各大時尚品牌的「金色四邊型」購物精華區、最富文化氣息且較平價的「布雷拉區」，你想要的服飾應有盡有。而平常在各大電視節目、報章雜誌中，只要談到流行，就免不了談到米蘭，也許是活潑熱情的性格，米蘭在流行時尚領域，似乎毫無國界更無限制，因此培育了眾多優秀的時尚人才，並有其他來自世界各國設計師們將其取之不竭、用之不盡的豐富想像力，在此盡情揮灑。米蘭也就此成為引導世界時尚潮流的重要舵手。

　　有人說義大利有三多：俊男美女多、雕像多、天主教堂多，位於北義的米蘭也不例外。就是這些美麗的人事物，勾勒出如詩如畫般的米蘭，置身米蘭，彷彿置身天堂般，可以盡情享受生命的多采多姿。是否想親身感受一下這股誘人的米蘭魅力呢？從最具代表性的時尚品牌DOLCE＆GABBANA，就能體會米蘭這個活力十足的城市，何以綻放奔放的生命力。繽紛的米蘭，以熱情和無盡的創意，演繹著與眾不同、令人驚嘆的流行時尚文化。

DOLCE&GABBANA
活潑熱情的南義魅力

如同品牌名稱DOLCE&GABBANA，是由Domenico Dolce和Stefano Gabbana兩位分別來自於西西里島和米蘭的兩位設計師所共同創立。鮮明活潑的設計，正好和他們成長的環境及背景相呼應，有著強烈的西西里島和米蘭風格，說DOLCE&GABBANA是最典型的米蘭時尚象徵一點也不為過。

DOLCE&GABBANA兩位設計師在米蘭相遇之後，因為許多在服裝上共同的興趣和理念，在1987年開設第一家展示店之後，這個風格獨具的品牌日漸走紅，陸續將觸角延伸至其他配飾及生活用品，成為一個全方位的時尚品牌。

受到設計師本身的背景影響，DOLCE&GABBANA展現了特殊的南歐風情，尤其是黑手黨起源地西西里島的獨特風情，極盡性感又帶有神秘色彩的形象，以鮮亮的顏色和精緻的剪裁，充分表現出身體迷人曲線。像之前爭議性十足的馬甲背心搭配西裝、內衣外穿等，也都蔚為一股風潮。宗教，是DOLCE&GABBANA另一個設計靈感的來源，米蘭四處可見的天主教堂、壁畫、雕像等，提供了豐富的設計題材，其中天主教婦的黑色穿著，是品牌一貫的主色調，配合上帶有西西里島風情繽紛濃郁的色彩，妝點出沉靜的華麗氣息，高雅神秘又不失風采。正是DOLCE&GABBANA對於品牌風格的堅持，以及對品質的要求，他們在服飾製作上不假手他人，並聘用非職業模特兒在私人場所舉辦服裝秀，因而建立了獨特鮮明的品牌風格，短短十數年間，已在時尚界佔有不可抹滅的重要地位。

就在DOLCE&GABBANA成功的打入時尚界後，為了滿足喜愛DOLCE&GABBANA的年輕世代男女對品牌的喜好，在1994年，初次於米蘭發表了副牌D&G，除了在價位上更吸引人外，在款式、顏色及材質上，也有相當不同的呈現。D&G利用現代科技產物如萊卡，讓衣服富有彈性和輕巧貼身，在色彩選擇和款式設計上，更加大膽鮮明，企圖將年輕世代的活力和魅力，透過服裝完全表現。而當中最受矚目的設計，便是大量應用各種宗教人物或歷史人物圖像所設計出的作品，巧妙地揶揄沉重的宗教及政治議題，展現

年輕人的特殊幽默感。

　　能在短短不到二十年的時間，擄獲世人的心並在時尚界吹起一股DOLCE & GABBANA旋風，設計師對品牌的用心自然不在話下，同時品牌也為流行時尚注入新血。雖沒有太過輝煌的品牌歷史，但是相信在DOLCE & GABBANA對自我的要求和不斷的創新求變下，將會呈現更多令人驚喜的設計。神秘性感的西西里島風情以及熱情奔放的米蘭風采，也將繼續引爆時尚新話題。風格獨具的DOLCE & GABBANA正是如此無可取代。

旅遊資訊

項　　目	內　　　容
在台辦事處	義大利經濟貿易文化推廣辦事處 地址：台北市基隆路一段333號18樓1808室 電話：02-23450320
駐外機構	駐義大利臺北代表處 Ufficio Di Rappresentanza di Taipei in Italia 館址：Via Panama 22 P.I Int. 3 00198 Roma Italia 電話：(002-39-06) 884-1362
簽　　證	申根簽證，需入境前3個月辦理，1個工作天
電　　壓	220伏特
時　　差	4-9月：晚台灣6小時；10-3月：晚台灣7小時
使用貨幣	歐元

DOLCE & GABBANA

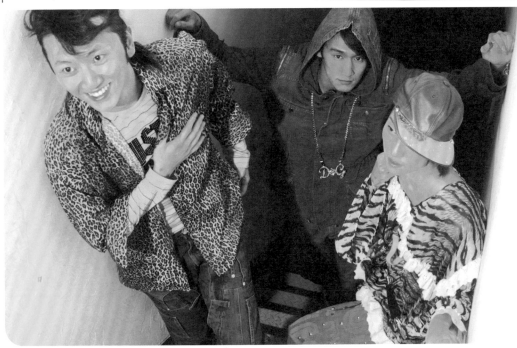

MILAN
我的米蘭手記

NEW YORK

流行大熔爐－
美國紐約

象徵自由民主的自由女神像、時代廣場、第五大道等，早已是大家耳熟能詳的景點，而紐約更
是最能象徵美國這個世界民族的大熔爐精神的代表城市，強烈的包容性讓紐約顯得多采多姿，
作客紐約絕沒有一絲外來客的不自在，只有不斷的驚奇發生。

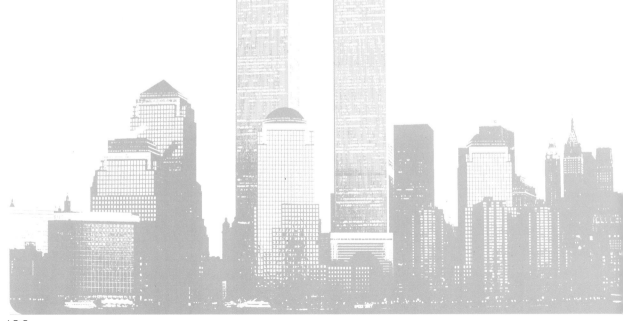

一踏進紐約，立刻就能感受到美國這個泱泱大國展現的氣度，類似帝國大廈的高樓四處聳立，以及寬敞的道路、氣派的轎車等，甚至連食物的份量都特別大。紐約就是這麼一個開闊的城市，置身於此你會感到自己的渺小，但卻也因此，它無私的包容各個膚色、民族的人，呈現出獨特且包羅萬象的大都會風格。

相較於歐洲都會的悠閒節奏生活，紐約的生活步調是快速而緊湊的，但卻也顯得有生氣、活力十足。隨處可見的熱狗餐車、STARBUCKS COFFEE，是為了帶給講求效率的上班族方便；在這兒你並不會常見到讓人休閒打發時間的露天咖啡座。不過，可別以為紐約客只是枯燥且忙碌，紐約的藝文活動和生活品質仍舊是相當受肯定的，好比大名鼎鼎的百老匯歌劇、大都會博物館、地鐵街頭藝人、名人常出沒的麥迪遜大道等，都是極具紐約特色的代表。而值得一提的是，紐約是廣受世人喜愛的爵士樂發源地。高接受度的紐約，融合了世界各地的文化，成就了豐富多變的城市樣貌。

走在自由開放的紐約，你可以隨心所欲、特立獨行，也無須在意他人的眼光。紐約人奔放、熱情、愛聊天、且總是不吝於讚賞別人。就是這般毫無框架的環境，培育了許多優秀的設計師，同時也給予他們無限的想像空間，可以天馬行空創作出紐約式的獨特時尚風格。只是有別於其他流行之都，紐約因為節奏較快，對服裝的需求以舒適、簡約為主，因此在流行時尚中佔有重要地位的「黑色」，成了紐約時尚最不可或缺的元素，黑色代表低調、都會，更可說是紐約時尚的代表。而紐約時尚中當然也不乏其他亮麗的顏色，只是多是以簡單的色塊來表現。若想了解何謂典型紐約風格，Banana Republic、Club Monaco、GAP等當地大眾化品牌，能讓你體驗一下紐約流行魅力。

美國這個世界第一強國最具時尚代表性的都會—紐約，繁華進步且風格獨具，每年總是吸引代表大批的時尚愛好者和觀光客，更有許多莘莘學子來此觀摩學習，希望能藉著紐約這個流行之都，與時尚更加貼近。像是深受時尚界推崇及喜愛的Donna Karan，便可謂是最能代表紐約時尚精神的品牌，也是將紐約時尚表現得最淋漓盡致的經典品牌。喜愛紐約時尚的人，相信必定十分熟悉Donna Karan，而若你只是單純喜歡紐約這個城市，可別錯過欣賞這個紐約時尚品牌，你將會更愛紐約。

Donna Karan
簡約俐落的都會風尚

　　正如自由女神之於紐約，提到紐約時尚，不得不談及展現無國界觀感的時尚品牌Donna Karan。由於設計師本身正是道地的紐約人，父母親都從事服裝相關事業，自幼耳濡目染，啟發了她對服裝設計及行銷的專才。而其一貫的設計風格總是充分反應著紐約精神及特色，並將紐約風格發揮得淋漓盡致，進而帶領時尚圈吹起一股紐約風。

　　自1984年創立個人品牌開始，Donna Karan的設計一直以舒適、簡便和兼具美感為出發點，希望滿足各種不同場合的穿著需求；並強調「國際人」的觀念，表達其無國界限制的設計理念。正好都符合紐約急速、豐富多變又充滿包容性的生活型態，也成為典型紐約時尚的代表。同時，Donna Karan擅用女性特有的細膩心思，將黑色作了更細緻精采的詮釋，一改以往大家對黑色沉重僵硬的觀感。Donna Karan並不鼓勵客人一窩瘋買她的衣服，而是建議大家選購樣式簡單、搭配性強的單品，巧妙運用創造出不同風格的look，塑造獨特自我的穿衣哲學；也因此，品牌迅速獲得都會男女普遍的讚賞和認同，且為流行界注入了新的時尚概念，吹起一陣不可抵擋的混搭風潮。

　　猶如其他成功的時尚品牌，Donna Karan也推出了光芒不亞於Donna Karan的副牌DKNY（Donna Karan New York的縮寫），受到年輕世代的普遍喜好。當初Donna Karan是為了日漸年長的女兒設計衣服，因此DKNY就在1988年誕生，而許多人更不禁感嘆「有個設計師媽媽真好」。以其女兒Gabby的生活作為設計源頭，隨著Gabby的成長，Donna Karan不斷衍生其的豐富靈感，因而DKNY總是能貼近紐約年輕人的生活需求和時勢。而從Donna Karan的設計動機，就可了解DKNY是個充滿年輕活力的時尚品牌。DKNY的服裝永遠秉持著全方位的設計理念，剪裁簡單、設計豐富且機能性十足。自由穿衣是DKNY一貫的主張，看似矛盾的搭配，正能表達DKNY的風格，難怪會有人說，穿著DKNY唯一的限制就是毫無限制。

當然，Donna Karan的發展和其設計理念相同，是全面性的。除了時裝之外，才華洋溢的Donna Karan 還陸續推出彩妝保養等各系列商品，從頭到腳、由內而外都幫你打點得光鮮亮麗。無怪乎許多名人，像是 黛咪摩兒、芭芭拉史翠珊、前美國總統柯林頓等，都是Donna Karan的擁戴者。

　　Donna Kara的吸引力可說是不分年齡、無遠弗屆。想體驗大都會紐約的特殊魅力嗎？穿上Donna Karan ，你也能展現自我的時尚風格。

旅遊資訊

項　　　目	內　　　容
在台辦事處	美國在台協會 地址：台北市信義路三段134巷7號 電話：02-27092000
駐外機構	駐美國臺北經濟文化代表處 Taipei Economic and Cultural Representative Office in the United States 館址：4201 Wisconsin Avenue N.W. Washington DC 20016-2137 U. S. A. 電話：(002-1-202) 895-1800 (20 Lines)
簽　　　證	需4個工作天
電　　　壓	120伏特
時　　　差	4-10月：晚台灣12小時；11-3月：晚台灣13小時
使用貨幣	美元

Donna Karan

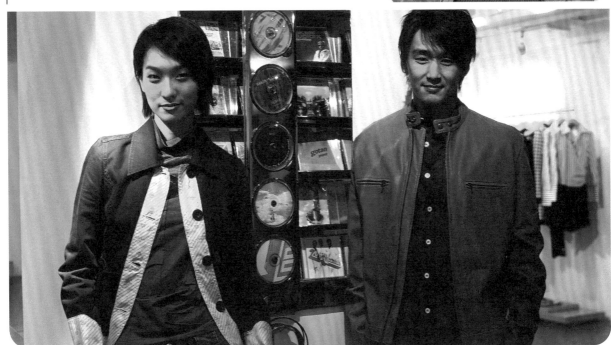

NEW YORK
我的紐約手記

TOKYO

無奇不有的樂園－
日本東京

大和民族的不屈不撓、實事求是的民族性，雖然經歷了二次大戰的失敗，如今卻是亞洲第一強國、世界七大工業國之一，不得不令人佩服。而不讓西方國家專美於前，首都東京是當今國際間最重要的時尚重鎮之一。東京的一舉一動，總是牽動著世界的目光。

到過東京的人，一定有著相同的感覺一快，生活節奏快、城市變化快、進步快，快得有點讓人喘不過氣，且倍感壓力。然而你卻會不由自主的，跟著這個城市的急促的步伐往前邁進。一如先前所言，日本能在短短數十年間，成為世界經濟強國之一，必定有其過人之處。想必這種大家都在往前進，你停留在原地就是退步的壓力，正是推動東京不斷製造驚奇的動力吧！

　　東京是一個極為現代化的都市，巍巍聳立的高樓大廈多得不勝枚舉，新宿摩天大樓、富士電視台、東京國際會議中心等是較具代表性的現代建築。還有日劇中常見的場景如東京鐵塔、彩虹橋、東京迪士尼樂園、台場海濱公園等。更有座落於銀座、原宿等地令人流連忘返、殺紅了眼的購物中心、百貨公司和店家。而除了現代化建設，日本人對傳統建築的保存也十分重視，大大小小的廟宇和節慶活動，也同樣不容錯過。另外，最特別的是陪伴大家度過童年的可愛卡通人物，多是由日本人所創造出來的。因此東京也有像HELLO KITTY樂園這類不分大人小孩都為之瘋狂的地方，不僅能重溫兒時回憶，樂園內還販售許多使人愛不釋手或限量發行的商品。東京的景點多得令人眼花撩亂、美不勝收。

　　許多人喜歡到東京旅行，因為這兒治安良好、當地人十分友善有禮貌。而日本人的重禮貌間接造就其團結性；加上日本人對自我及事物的要求向來嚴謹，有句話「要做就做最好的」用來形容其精神一點也不為過，這種種特性在時尚界發展出一股不可抵擋的哈日風潮。同時也培育了許多傑出的設計人才，像是山本耀司、川久保玲、高田賢三、三宅一生等。雖然說日本人的崇洋是眾所週知的，但他們並不是一味的模仿，反而是去蕪存菁，勇於不斷嘗試，挖掘適合自己的優點，進而創作更精細巧妙地設計，發展出屬於自己特色，即使當初被參考的原創者都可能自嘆不如，更難怪這股哈日風席捲全球。當然，日本特有的傳統文化（如相撲、歌舞伎、能劇等）也帶給設計師很大的靈感和衝擊，激發出無數令人驚嘆的創作。

　　如果說東京無奇不有、無處不是驚喜，相信沒有人會反對。涵蓋食衣住行育樂，你想得到想不到的，在東京都可能遇見。特別是東京能在總是以西方國家為主的流行時尚舞台中，佔有一席之地，更是難能可貴。想知道這個亞洲唯一能與歐美匹敵的城市魅力，看看設計師山本耀司所創立的品牌Yohji Yamamoto，也許就能了解其為人折服的原因了。

Yohji Yamamoto
禪意十足的藝術氣質

在時裝界中素有「藝術家」美譽的山本耀司（Yohji Yamamoto），不但與三宅一生（Issey Miyake）、川久保玲（Comme des Garcons）並列為日本三大最具影響力的設計師，其獨特的哲學式服裝，更倍受歐洲時裝界和紐約時尚大師的推崇。因此，談及亞洲最具代表性的流行之都-日本東京，就不能不對Yohji Yamamoto有所了解。

1943年Yohji Yamamoto出生於日本東京，在1972年創立了Y's公司，並於1977年時，在日本首度正式發表了第一場服裝秀，1981年前往時尚之都--巴黎展出。隨後1982年即前往紐約舉辦服裝秀。然而紐約的曝光，將Yohji Yamamoto推向時尚界更高一層，奠定了日後的地位。除了成軍最早的 Y's 男女裝系列，也在之後推出了Y's年輕副牌系列，讓更多喜好Yohji Yamamoto的人，感受到這位時尚大師的用心與魅力。

Yohji Yamamoto的服裝設計是建立在法國出色的縫製技術的基礎上，不只是在男女服裝上，以立體剪裁聞名於世，在鞋子、眼鏡、與皮件的配件系列中，更是精心安排了創新的製作技巧，譬如將眼鏡上的螺絲改成「栓卡」，就成為經典設計之一。而他以布料素材為主創造出的革命性設計理念，也更增添服裝的無限可能性。此外，它設計的靈感來源，則是深受其生長地日本的影響，有著獨特東方哲學思考，從他的作品中，時常流露出淡淡的禪意。同時，在Yohji Yamamoto的服裝中總是帶有強烈的「女性主義」色彩，自幼失父的他由以裁縫維生的母親一手帶大，從小就體會了女性獨有的堅毅魅力，也開啟了他對服裝設計的興趣，因此，Yohji Yamamoto總是以女性的角度來看待服裝，這讓他的服裝設計充滿了女性獨有的優雅氣質。在Yohji Yamamoto的調色盤上，似乎相當執著於灰色、海軍藍、白色、黑色等無彩色調，尤其是黑色，在山本耀司的世界裡似乎等於永恆，偶而會出現杏仁色、橘色、綠色等則擁有稍高的亮彩色系適時點綴。

然而，山本耀司之所以成功的關鍵，在於本著尊重服裝的精神，他不曾把所謂的「流行」考慮在設計概念內，所以作品在時尚圈內總是獨樹一幟，幾乎與主流背道而馳，卻能以其出類拔萃的詮釋技巧，提昇了服裝的尊嚴感。同時他也是服裝設計師中極為少數，能夠超越流行，摒棄趨勢，不用名模的自我堅持者；不需要刻意裝飾門面的服裝，才能真正體會到質料與穿戴者彼此之間的微妙平衡關係。

　　Yohji Yamamoto發揮了日本人一貫的專精態度和精神，一方面成就其不可取代的時尚地位，也讓世人對服裝領域更加尊重。

旅遊資訊

項　　目	內　　　　容
在台辦事處	日本交流協會台北事務所 地址：台北市松山區105慶城街28號通泰商業大樓一樓 電話：02-27138000
駐外機構	台北駐日經濟文化代表處 Taipei Economic and Cultural Representative Office in Japan 館址：日本國東京都港區白金臺五丁目二十番二號 　　　　20-2 Shirokanedai 5-chome Minato-Ku Tokyo 108-0071 Japan 電話：(002-81-3) 3280-7811
簽　　證	需1個工作天
電　　壓	100伏特
時　　差	快台灣1小時
使用貨幣	日圓

Yohji Yamamoto

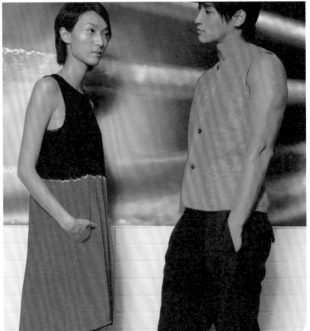

TOKYO
我的東京手記

話説 這本書 也是一個難產～～

由於本人工作過於忙碌 導致於書的進度一直拖延

終於 歷經將近半年的籌備、寫稿、拍照……

《旅遊任我型》已經完成了囉！！！

很多人都會問我 旅遊 幹嗎要造型？

我就會反問 你回家翻翻照片 你就會懂了

結果勒？大家的反應都一致

是耶～ 我都穿同一件外套耶！！

接著下來 就是開始討論起出國的糗事

很快地 又開始跟我分享很多「早知道」

早知道 就帶那件紅大衣 才不會看起來很醜！

早知道 就擦睫毛膏 眼睛才不會像沒睡醒！

早知道 就帶平常用的乳液 才不會皮膚過敏！

早知道 就……

而人生 真的可以不用那麼多「早知道」

哈哈哈～～～

所以做完這本《旅遊任我型》 自己也覺得

很了不起 因為 原來 出國旅遊有這麼多學問

當然這些只是我自己的經驗跟看法

每個人的狀況不一樣 尤其是對旅行的價值觀不同

所以你可以把這本書當作是一本造型書

你也可以把這本書當作是一本工具書

我最常去的地方 是東京

我最喜歡的地方 是紐約

我最難忘的地方 是關島

我最懷念的地方 是上海

我最想去的地方 是西班牙

旅行真的很好玩

不管你多忙多累又多煩

就打包打包去旅行吧！

讓我們下次機場見唷！

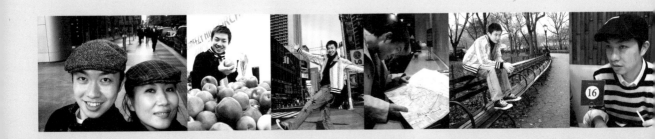

後記
THANKS A LOT!

完成這本書要感謝的人很多很多……

首先要謝的是大力幫忙的服裝廠商,包括有:Diesel 、Energie、 Miss Sixty 、Esprit 、Sisley 、Benet-
on、 Baiter等,有這些平常配合非常愉快的廠商無條件地協助才可以這麼順利。

另外在流行之都單元中露出的品牌包括: Chanel 、Pringle、 DKNY、 D&G 以及 Y's更是我精心為大家挑
選的代表性品牌,這幾個品牌的公關企劃也都很支持,在這也要特別表達感謝之意。

接著就要謝謝我辛苦的工作人員:

小花姐 我會牢記住妳對我耳提面命,我選擇了事業就是要證明我的決心!

辛苦的怡蕙 真心謝謝妳!雖然是第一次合作,但妳的專業跟敬業讓我很放心。

攝影師趙志誠(小趙) 我們要一起打拼!一起成長!相信成功也會屬於我們的!這次多虧有你熱情贊助。

攝影師阿華 謝謝你臨危受命地幫忙完成最重要的拍攝,我很喜歡這種有空間感的拍攝手法。

我心中永遠的名模 紀文蕙 我要賣書,可得靠妳的臉蛋唷!哈哈~開玩笑啦!妳真是為了朋友兩肋插刀。

大王 張天霖 我們的親密關係可別隨便透露給別人知道喔!我可是你永遠的愛妃唷!

傑星傳播的珮雯 謝謝你無私的支持!也要謝謝任磊跟王思佳,你們表現地很好,讓我很感動。

初生之犢不畏虎的Tommy 第一次棚拍就有專業的水準,真有你的!

還有要謝謝我最悲慘的助理 小玉 妳辛苦了!阿O 要加油,以後這都是你的。

當然也謝謝出版社每位幫助這本《旅遊任我型》的工作同仁,還有支持我做每一件事的家人。

最後當然要謝謝的是你們:喜歡我跟支持我的讀者們 !有你們在才是我繼續努力的原動力,我會再加油!

下次跟你們見面的時候,我會更進步的!

明川 2004年,元月中

Thanks a lot!

英倫皇室的最愛─Nº7護膚保養彩妝系列

Boots首席明星品牌Nº7是英國最受歡迎及最暢銷護膚及化妝品品牌。

獲獎無數。每件Boots Nº7的產品都是頂尖科技與維他命養分的結晶，絕無香料及刺激性成份，為女士締造健康完美肌膚。

擁有67年歷史的Nº7起源於第二次世界大戰前，為了推廣婦女護膚新觀念，針對不同的膚質而推出的「七」瓶簡單保養品。也因為一星期「七」天，Boots Nº7強調藥每天使用護膚品來滋潤保養肌膚的概念，成了Boots Nº7的命名由來。

明星
商品

Nº7活顏V純淨平衡凝膠
含綠茶及海藻萃取精華，能穩定肌膚，使其清爽、舒適。含礦物質鋅成分，能調理皮脂分泌，使肌膚獲得平衡。
(油性/混合性肌膚適用，另有全系列油性/混合性肌膚適用產品)
●100ml/NT$700

Nº7活顏V桑拿淨化面膜
含維他命B5、葡萄籽以及向日葵油萃取精華，能格外地柔化肌膚，使肌膚重現活力與光采，自動加熱的面膜並能吸收多餘油脂、溫和地清除毛孔內的污垢。
●4x10ml/NT$300

Nº7活顏V醒膚去角質凝膠
含維他命B5、葡萄柚以及田芥萃取精華，可淨化並滋潤。同時溫和有效去除表面質，使膚質紋理更細緻，讓懶的肌膚回復活力。
●75ml/NT$600

BOTANICS
the PURE POWER OF PLANTS

來自倫敦皇家植物學園 Kew Garden 一Botanics草本概念護膚系列

Botanics草本概念護膚系列的產品成分來自倫敦皇家植物園，全部採用有機、無基因修正的草本植物精華，再配上Boots研究室的專業技術研製而成，絕不使用動物性成分及動物測試，用最自然的方法呵護妳每一處肌膚。

倫敦皇家植物園被喻為植物的百科全書
The Encyclopedia of Plant，位於倫敦西南的River Thames。自1759年成立至今，深受英國皇室的重視和器重，致力於發掘植物的奧祕，收集各種一般性與保育類植物以及植物產品與植物學資訊。其中的棕櫚溫室（Palm house）建於1844年，它典雅美麗的外觀也成為倫敦皇家植物園最為人熟悉的景點。因為在植物學

及生態環境學的學術研究的卓越貢獻，倫敦皇家植物園在2003年被聯合國教科文組織列入世界文化遺產。倫敦皇家植物園的Dr. Monique Simmonds表示，Botanics草本概念系列是由植物園在世界各地搜集得來的各種植物標本，在搭配 Boots實驗室的專業技術研發而成。當Boots因為消費者需求提出對新產品的要求時，植物園會協助Boots搜尋最適合草本植物成分。在決定選用某種植物精華後，植物園的實驗室會研究其性質，確保成分的最高品質及安全性。另外，倫敦皇家植物園也會主動建議Boots選擇何種草本植物，做為Botanics系列的新產品研發參考。Boots與皇家植物園的合作，為妳提供既天然又安全且功效顯著的草本療法。

明星
商品

草本概念去角質凝乳
洗出一身白白嫩嫩的好肌膚「一週兩次，按摩活化兼清除老廢角質，皮膚看起來好到不得了！」
●250ml/NT$450

草本概念精油潔膚露
添加苦橙及薰衣草等植物菁華的精油潔膚露，除了能更深入皮膚表層清潔，更帶有淨化及鎮定肌膚效果，使用後立即感到清爽無負擔，所有肌膚都適用。
●250ml/NT$600

草本概念緊實美體凝膠
光滑緊實的肌膚有著莫可言喻的性感，緊實美體凝膠萃取大豆及小麥胚芽菁華，能有效地排除身體多餘的水分，消除水腫現象，減緩橘皮組織生成，幫助肌膚更緊緻，進而達到塑身的效果。高水分的配方，更可以舒緩日曬後的乾燥不適，鎖住皮膚表層的水分，讓肌膚呈現年輕健康的緊緻。
●250ml/NT$750

專櫃：88家屈臣氏 台北華納威秀 微風廣場 大葉高島屋 新竹SOGO 台中老虎城 台中新光三越 台南新光三越　　Boots 客戶服務專線：(02)8772-1413 Boots網站：www.bootsretail.com.tw

Boots | detox

21世紀排毒淨化新體驗—detox活沛系列

由藥房起家的Boots，150年專業製藥背景、皮膚科學研究及與權威組織的緊密合作，更是消費者信心的保證。

「每日全身天然排毒DIY」，不造成身體負擔！

所謂「排毒」，並不如我們想像地那麼充滿醫療色彩。不妨將它輕鬆地定義為「注重日常作息與飲食健康」、「充滿活力，不容易疲倦」、「臉色光澤有彈性」、「新陳代謝順暢，沒有宿便」、「容易入睡，不失眠」等優質生理現象。

"每天用detox活沛系列輕鬆排毒"是最符合現代人生活，最簡單有效的方法，幫助你徹底的把身體清理乾淨—身體的毒素、腸道內的堆積物、囤積的脂肪與宿便逐日瓦解…肌膚真正地由內而外的好起來。養成每日排毒的好習慣，你就可以永保健康、活力與美麗！ Boots

明星
商品

28日活菌清腸淨體

每日1顆，每日100億個活性AB菌，徹底清除宿便，塑腰！去小腹！

●28錠/NT$800

5分鐘深度抗氧活膚

瞬間自動發熱，深層去污排毒，高效活膚淨白！「強力潔淨粒子」徹底排出污垢。雙效高抗氧化的維他命C及葡萄籽油，徹底淨白膚色。

●3x10ml/NT$500

5日速效排毒美肌

蘊含抗氧化力驚人的植物萃取精華，盡除體內毒素，增生膠原蛋白，令你體態輕盈窈窕！膚色明亮健康！

●NT$1300

TONI&GUY™

創造模特兒般的迷人時尚風采—TONI & GUY沙龍級美髮系列

Toni & Guy自六0年代起即是美髮流行業界最響亮的名號。在美髮沙龍中，Toni & Guy總是創造易於整理而且符合流行時尚的美髮造型。Toni & Guy獨特有型的風格，完全仰賴其獨創產品。

全系列美髮造型產品讓秀髮更添亮麗光澤、增進髮性質感，讓你隨心所欲地展現大師級的創意演出。

從香味的選擇、配方的測試、到包裝的設計，Toni & Guy在這一系列產品中，注入其令人讚嘆的獨特風格。

Toni & Guy沙龍級專業美髮產品打造屬於你個人的造型，讓你的秀髮時時走在流行尖端。

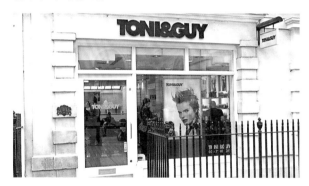

Hedgren
bags & travelgear

Organised to survive
www.hedgren.com

Today, people resemble itinerant pioneers more than ever. Nowadays, though, they do not lug merchandise and tools with them, bound for a new home land. Instead, they carry ideas and knowledge, bound for a future under construction.

LeBags
the best store for bags

LeBags專櫃：忠孝SOGO 6F／南西三越 8F／大葉高島屋 B1F／台中中友B棟 9F／台中三越 3F／高雄SOGO

Hedgren專櫃：站前三越 11F／信義三越A11館 B1F／桃園三越 2F／新竹SOGO 7F

總代理：倍鑫企業股份有限公司 服務專線：02-3765-1068 www.LeBags.com.tw

106-□□
台北市新生南路3段88號5樓之6

揚智文化事業股份有限公司　　收

□□□-□□

地址：　　　市縣　　鄉鎮市區　　路街　段　巷　弄　號　樓

姓名：

葉子
Leaves
Publishing

 書號 L2002　 書名 旅遊任我型

葉子出版股份有限公司

讀・者・回・函

感謝您購買本公司出版的書籍。

為了更接近讀者的想法，出版您想閱讀的書籍，在此需要勞駕您詳細為我們填寫回函，您的一份心力，將使我們更加努力！！

1. 姓名：＿＿＿＿＿＿＿＿

2. E-mail：＿＿＿＿＿＿＿＿

3. 性別：□ 男 □ 女

4. 生日：西元＿＿＿＿年＿＿＿＿月＿＿＿＿日

5. 教育程度：□ 高中及以下 □ 專科及大學 □ 研究所及以上

6. 職業別：□ 學生 □ 服務業 □ 軍警公教 □ 資訊及傳播業 □ 金融業
　　　　　□ 製造業 □ 家庭主婦 □ 其他＿＿＿＿＿

7. 購書方式：□ 書店 □ 量販店 □ 網路 □ 郵購 □書展 □ 其他＿＿＿＿＿

8. 購買原因：□ 對書籍感興趣 □ 生活或工作需要 □ 其他＿＿＿＿＿

9. 如何得知此出版訊息：□ 媒體＿＿＿＿ □ 書訊 □ 逛書店 □ 其他＿＿＿＿＿

10. 書籍編排：□ 專業水準 □ 賞心悅目 □ 設計普通 □ 有待加強

11. 書籍封面：□ 非常出色 □ 平凡普通 □ 毫不起眼

12. 您的意見：＿＿＿＿＿＿＿＿＿＿＿＿＿＿＿＿＿＿＿＿＿＿＿＿＿＿＿＿
　　　　　　＿＿＿＿＿＿＿＿＿＿＿＿＿＿＿＿＿＿＿＿＿＿＿＿＿＿＿＿

13. 您希望本公司出版何種書籍：＿＿＿＿＿＿＿＿＿＿＿＿＿＿＿＿＿＿＿

☆填寫完畢後，可直接寄回（免貼郵票）。
　我們將不定期寄發新書資訊，並優先通知您
　其他優惠活動，再次感謝您！！

Leaves
Publishing

根
以讀者爲其根本

莖
用生活來做支撐

葉
引發思考或功用

果
獲取效益或趣味